U0368878

胡琵琶
与乐以载道

Pipa or Logos :
Essays on Music and Cultures

伍维曦 / 著

华东师范大学出版社
－上海－

华东师范大学出版社六点分社　策划

2022年上海音乐学院出版资助项目（经费代码 1220732）

目 录

下　编

自　序

昔人有云：元气阴阳之坏，人由之生也。惟人之先，必有大音焉。夫大音希声，先王之乐象之，肃且平也。近代以郑为雅，盖枢于古今之巨变。人心唯危，厚己薄它，既驱策天地以自奉，万物又岂得其情哉。

元始幽渺，玄风畅达，鸟迹垂文，郁乎民心，大圣刻符，时贤立教，诗书兴也。绝地天通，儵爽不忒，上下相往，炳焕于韦编，文学肇兴，以润丕构，文人命世，以助经纬。八音之属，虽与同源，六代之舞，虽与同宗，弦歌三千，尼父永之，然礼崩乐坏，物极不反，师饭之徒，与屈、宋、扬、马，遂为二涂。

史云：汉兴，乐家有制氏，但记其铿锵，而不晓其义；必待后之君子发明，虽渊博者如荀、郑，犹不能尽得其杳旨，所咏之诗，或有义无词，音乐取节，

阙而不备,而里巷条陌之讴,如池塘春草,已竞于庙堂,魏文周武等君,皆好之而不能罢、乐之而不知疲。盖中古以降,文是一体,乐分雅、俗。士大夫放言遣词,以文自娱,且欲达其本心;而文人失意,乃以乐自娱,混迹倡优,白璧入涅。士之能文,犹鱼目之附珠也。

运尽时迁,典坟多故,太西之学,复入斯土,其烈有甚于曩之象教。吾人先遗其体而求其用,恒不相及,殆得其体,方悟与我为云泥,不足恃也。其学术中,复有音乐一门,初奇其海客瀛洲之奥,遂穷其变,有度曲如作文之道,乃取法前则,宣乎斯文,欲以音声之态,成经国之章,且有微言大义寓焉。复观彼近代之乐论,同符仲伟彦和,亦天文之人镜也。

余尝闻文中子之说,云:李伯药见子而论诗。子不答。伯药退谓薛收曰:"吾上陈应、刘,下述沈、谢,分四声八病,刚柔清浊,各有端序,音若埙篪。而夫子不应我,其未达欤?"薛收曰:"吾尝闻夫子之论诗矣:上明三纲,下达五常。于是征存亡,辩得失。故小人歌之以贡其俗,君子赋之以见其志,圣人采之以观其变。今子营营驰骋乎末流,是夫子之所痛也,不答则有由矣。"盖为文者,意在辞先,其法于古者,非托其形,要近其心。又读《怀

麓堂集》，茶陵有"古乐府"多篇，其序云"托诸韵语，各为篇什，长短丰约，惟其所止，徐疾高下，随所会而为之"，此辅政之余，挥洒寓感，与前后七子剽模营造之什有别。若以之视作曲之法，其造境亦与之略同耳。古云：禽兽知声，士庶知音，惟君子能知乐，况经始宿构，志存润色，欲观古今之须臾而收四海于刹那者耶？若乐与文相类，当有鸣道宗圣者，有干谒自媒者，亦有诡说异端、画地为牢者，则世道人心，亦系于此，世之望此辈者，或有甚于文士也。

又乐之为文，既覆盖三才万有，必以情采相称，镕裁为优。太西衡文之法，与中土殊分异同，其制乐之旨，亦自成其雅，与我颉颃两艘。若释教西来，唯识述之，最胜诸法，然数世之后，寂而无闻，视禅学之流布区宇，何啻千里。余观近代治小说史者，每以西人之法绳中国之说部，以为摹写状形，虽得妙谛，结构章法，则未入堂奥。盖彼之视文学，犹若窥画，方寸之间，必得机锋；至吾人，则若观景，大块烟霞，止取所需也。慕景之人，泥沙在前而不伤其兴，然其心每游艺于苍茫沟壑间。余读旧小说，虽凝尘满席，居之湛如，不期而生冯虚御风之感；而读西人之作，反觉画地为牢，略似时文制艺之属矣。小说如此，音乐亦然。但以吾

之文心,制吾之音声,则六义纲常,可为之体,风雅逸兴,可为之用。惟以古为心,即蓄变俗之志也。又岂若今之事乐者,向泣一隅,辱食自矜哉!

上 编

1. 胡琵琶与乐以载道

——漫议音乐的"文化附加值"

目下西方传统音乐在中国的境遇，颇似六朝之际佛教在中土的盛行，不独知识界、艺术界，连一般爱好者也热衷于"般若""空空""名相"，只是能格其义者亦鲜矣。前日，在微信上读到一位上海出生的指挥家的言论，大意云聆听高雅音乐有助于人格的高雅养成；又有某知名乐评家，好为国外小报撰写国内演出界花边八卦事，颇有"汉儿学得胡儿语"的热烈，而在国内音乐评论界之前显出"北群遂空"的豪迈。总之，自生活·读书·新知三联书店在20年前出版《爱乐》杂志时起，西方传统音乐在中国有了稳定而渐增的热爱者，这与20年来西学和西方文化进入中土的大趋势是一致的。

其实，国人热衷外来音乐文化，不自今日始。眼下我国儿童，从小学钢琴英语者甚众，1000多年前的《颜氏家训》亦尝云：

> 齐朝有一士大夫,尝谓吾曰:"我有一儿,年已十七,颇晓书疏,教其鲜卑语及弹琵琶,稍欲通解,以此伏事公卿,无不宠爱,亦要事也。"

这是在强弱异位之际的变通法,与司空图《河湟有感》中描述的情形几分相似;而方汉、唐全盛之时,西域乐人来中土献艺者为数不少,国人亦平心而爱之。现今中国乐器,自钟磬琴筝之外,太半为外来输入者,这其实是文化交流的常态。

只是今日的情形较为特殊。近代以来,西方哲学、文学、美术等均翩翩来华,与中国固有之经学、诗赋、绘画颉颃相抗,亦与当年佛学西来而最终华化一样,并无过分凌驾中土对应者之上的姿势(其中不少反而丰富了中国文化)。惟西方传统音乐(从术语上说,其实是欧洲 18 世纪晚期至 20 世纪初期的"作品式音乐")在中国竟赢得了"古典"和"高雅"的徽号(国人言"西方古典音乐",并非指狭义的维也纳古典乐派,而是泛指所有西方艺术音乐,或与中国传统音乐、流行音乐相对而论)。言下之意,除此之外的乐曲,既不古典,也非高雅。

西乐的尤其令人着迷之处或在于,当我们聆

听贝多芬或勃拉姆斯的交响曲之时,总有一种朝圣般的仪式感,犹如阅读柏拉图和叔本华的哲学著作,仿佛这没有歌词的纯器乐的音响中包含了宗教的意蕴或某种形而上的深理。当然,这并非中国乐迷的独特体会,乃是这些音乐作品在西方业已获得的文化积淀的信息输入所致;也正是因为这个原因,西方传统音乐被赋予了特殊的文化价值,而反观中国传统音乐,似乎就不够如此振聋发聩、取精用宏了。甚至不少"高雅音乐"的爱好者,深信这是因为西乐在形式上比中乐更为复杂精细、更富于深度。这么一来,单旋律的线性思维不能与多声部的和声思维一争高下也就好理解了:犹如鸦片之役中,农业时代的冷兵器当然不是工业革命后的坚船利炮之对手。辛亥革命前夕(1903),以排满兴汉标榜的革命刊物《浙江潮》上一篇署名"匪石"的文章《中国音乐改良说》大约是此种观念的滥觞:

> 然则今日所欲言音乐改良,盖为至重至复之大问题。诗亡以降,大雅不作,古乐之不可骤复,殆出于无可如何。而所谓今乐,则又卑隘淫靡若此,不有废者,谁能与之?而好古之子,犹戚戚以复古为念。虽然,吾向言之

矣,古乐者,其性质为朝乐的而非国乐的者
也。其取精不弘,其致用不广,凡民与之无感
情。……嗟我国民,若之何其勿念也。

故吾对于音乐改良问题,而不得不出一
改弦更张之辞,则曰:西乐哉,西乐哉。……

夫论事不外情理二者,泰东西立国之大
别,则泰东以理,泰西以情。以理者防之而不
终胜,故中国数千年来,颜、曾、思、孟、周、张、
程、朱诸学子,日以仁义道德之说鼓动社会而
终不行,而其祸且横于洪水猛兽,非理之为害
也,其极乃至是也。以情者爱之而有余慕,而
又制之以礼,则所谓人道问题,所谓天国,所
谓极乐世界,皆互诘而无终始。至情无极,天
地无极,吾教育亦无极。嗟,我国民可以
兴矣。

这种明确提倡西乐以"改造国民性"的态度,
确实是"不可转也"的坚决。自此以后,中国音乐
思想史发生了重大转向。传统的礼乐/俗乐二分
的观念被打破,以美育为基础、以作品为指向的现
代音乐观念逐渐进入中国人的日常生活与文化语
境之中。20世纪中国音乐文化的总体趋势,乃是
以西方视野与技术改造中国传统音乐中的某些元

素,可谓"西体中用"。经过百年的沧桑变迁,国人中知道格里高利圣咏者,多半不知何为"六代之乐";其对于贝多芬《命运交响曲》的熟知,大约要远远超过《广陵散》了。

今日域中,在"想象博物馆"式的音乐会上的中国听众越来越多,那么,他们真如百年前的先人所向往的"情理协和"、对声音形式的感性领悟和对作品意义的理性认知相一致吗?我前几日在某一音乐厅聆听马勒的《第五交响曲》,竟有不少家长携稚龄子女前往;许多听众在 70 分钟的冗长演出后露出欣喜激动神色。诚然,马勒的交响曲是重口味的,吸引听觉不成问题,可是他的音乐中的内容和意义真的与这些中国少年的精神世界相通吗?如果说,除去一种通过聆听"古典音乐"所实现的自我认同和价值取向外(也就是使自身有别于那些不能接受这种音乐的中国人),就音乐作为一种艺术的最一般的原理和机制而言,马勒的交响曲中的主题、和声、配器与他孜孜以求的天国、地狱、爱情、死亡(总之"一部交响曲等于一个世界!")真的呈现立时的、感性的、直接的对应关系吗(就如同人们用语言交流所达成的效果那样)?总之,中国和其他非西方的用于审美或者娱乐的音乐(尤其是器乐音乐)似乎并未被赋予这般"乐

以载道和言事"的文化价值。这种价值是否如某些人士所崇信的那样,是内在于这种音乐的音响与语汇中,并且具有某种哲学本体论意味上的先验性和永恒性呢?

让我们来看看"西方"对音乐曾经有过的态度。普鲁塔克(46—120)在其《希腊罗马平行列传》中的《伯里克利传》开头写道:

> 当我们爱慕一件事物时,随之产生的并不是一种想要模仿它的冲动。恰恰相反,情况往往是,我们喜欢一件工作,却看不起做这件工作的人。……安提斯特涅斯(按:苏格拉底的一位学生)说得好,当他听说伊斯墨尼阿斯是个极好的吹笛手的时候,他就说道:"这是一个没有出息的人,否则他就不会吹笛子吹得这么好了。"在一次宴会上,腓力的儿子(按:指亚历山大大帝)弹琴弹得非常好,腓力也对儿子说道:"你弹得这么好,不觉得惭愧吗?"因为,一位国王如果能在闲暇听听别人弹琴,已经足够了;一位国王如果能作为一个观众听听别人比赛音乐,已经是对缪斯致以极大的敬意了。

这是古代地中海世界中人对音乐的一般看法,这里面当然没有什么"爱与死"之类的叙事(18 世纪普鲁士的腓特烈大王做太子时酷爱吹长笛,以致被他暴躁的父亲关禁起来)。而中世纪的基督教思想家所理解的"实践音乐"也与此类似。波伊提乌斯(Boethius,480—525?)这位对后来的天主教音乐思想产生深远影响的"最后的罗马人"曾说:

> 同音乐有关的人可以分成三类。第一类演奏乐器;第二类谱写歌曲;第三类评判演奏和歌曲。完全沉湎于乐器的那一类人,与对音乐的理解是分离的。他们耗尽一切力量在乐器上显示自己的技巧,没有理性,也没有任何思想,就像个奴隶。第二类是作曲家。他们谱写歌曲不是凭思想和理性,而是凭某种天性。他们也是同音乐分离的。第三类人具有判断能力,他们通常能够仔细地考虑节奏、旋律和歌曲。正是这些人完全献身于理性和思想,因而理所当然地被认为是音乐家。

在他来看,今人所推崇的作曲家和演奏家几乎就不是"音乐家"(musicus),因为乐器和歌曲里

压根就没有思想。当然，比他更晚些的中世纪僧侣、杰出的音乐理论家阿雷佐的圭多（Guido d'Arezzo，约 995—1045）说得更绝，他将懂得音乐的哲学本质的"音乐家"与只能唱出音符的无知歌手（cantor）进行对比：

> 音乐家与歌手的差别巨大，对于音乐的构成——歌手只能"表现"，而音乐家能够"精通"，那些不理解他们所做之事的人，应该被视为野兽。

很难想象，我们现今在音乐厅中痴迷的"上界的音乐"在这种音乐的鼻祖圭多看来，竟是野兽的呼号。当然，事物是不断变化的。文艺复兴以后，世俗音乐的技巧和功用大大发达起来，实践音乐家当然也不被视为"野兽"了。不过，17—18 世纪歌剧院和音乐厅里的欧洲听众素质很差，远不及今日吾国的这些在交响曲乐章之间绝不鼓掌以免打断音乐完整进行的高水平爱乐者（当然，不少人会在此时起劲地咳嗽）。下面这幅描绘 1740 年代（也就是巴赫、亨德尔、维瓦尔第和拉莫那个年代）意大利都灵歌剧院中演出场景的画作颇能说明问题（观众交头接耳姑无论矣，而除了叫卖食品

的小贩外,竟有士兵携枪维持秩序)。一位同时代作家贾科莫·杜拉佐伯爵(Count Giacomo Durazzo,1717—1794)在《论意大利歌剧原理的信》(*Lettre sur le méchanisme de l'opéra italien*)中的话简直可以给这幅画作注了:

> 人们习惯于大约在日落一小时之后聚集。如果剧院有戏上演,私人的聚会就不再举行;人们就在剧院里会面。剧院的包厢可以说是社交聚会的房间;的确,男士们从一个包厢到另一个包厢去向女士们献殷勤,而女士们也在包厢里相互走动……每晚惯常地出入于各个包厢是高雅生活的一部分。走廊就像是街道;不仅如此,人们还在包厢里玩纸牌,用晚餐,如此嘈杂的声响……让人很难听清楚管弦乐队的演奏。

歌剧院如此,音乐厅的情况也好不到哪里去。总之,也就像旧时戏院堂子里的演剧而已。听众们所感受的,当然是一种快意的娱乐。以歌舞演故事的音乐戏剧自然也借用三国、水浒式的典故,写些王侯将相、才子佳人的趣事,顺便做有助道德风化的说教,至于深刻的哲理与刻骨的情感却说

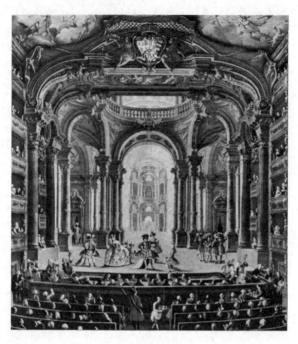

不上；而音乐以外之物与此时的纯器乐音乐（如巴
赫《勃兰登堡协奏曲》之类）真是风马牛不相及。
即便是到了视音乐家为圣哲的浪漫主义时代，威
尔第的老乡们依然兴致勃勃地提着香肠和红酒去
观看他剧作的首演，而布鲁克纳也为他长篇大论
的交响曲在第一乐章结束后获得听众的喝彩而兴
奋不已。这种类似于我们现在抱着可乐和爆米花
去看《变形金刚》时的虽不严肃虔诚，但较为健康
且对于所观瞻的对象一清二楚的心态，与我们东

方各国固有的音乐观念是十分相近的。这里也略举两个例子：

> 冯吉，瀛王道之子，能弹琵琶，以皮为弦，世宗尝令弹于御前，深欣善之，因号其琵琶曰"绕殿雷"也。道以其惰业，每加谴责，而吉攻之愈精，道益怒，凡与客饮，必使庭立而弹之，曲罢或赐以束帛，命背负之，然后致谢。道自以为戒勖极矣，吉未能悛改，既而益自若。道度无可奈何，叹曰："百工之司艺而身贱，理使然也。此子不过太常少卿耳。"其后果终于此。（《旧五代史·冯道传》注引《五代史补》）

> 藤原为隆。父曰为房，历仕白河、堀河、鸟羽三朝，至参议，兼大藏卿。……堀河朝使于伊势，还奏，帝方吹笛弗顾。为隆退告上皇曰："今上不豫，请祷之。"上皇惊问内侍。曰："不知。"召为隆诘之，对曰："臣向奏大神宫事，主上吹笛不省，苟非渗邪为祟，岂宜如此。"帝闻之大愧。（《大日本史·列传七十四·藤原为隆列传》）

故而，我们应当理解，无论东方西方，音乐究

其本源而言,除了"移风易俗"的教化作用和"大乐通于天地"的宗教功能之外,其独立存在的基本价值,在于娱乐(高明文雅一点是审美)。如果一定要把听这样的音乐当成是士大夫或者统治精英的成长教育,说得文一点,是"陈义过高",说得白一点,就是有病。

如果认为,太西之人发明了多声部音乐及其衍生物(和声、赋格、奏鸣曲式、交响乐队之类),所以其学理机制的复杂奥妙要胜过非西方音乐,故而其所能表现的艺术价值无可比拟,但这好比是说,语法形态复杂的语言,相对于那些语法简单的语言,其文学作品的价值要高,也就是说,用印欧语系的语言所创作的诗歌,其文学性远远超过汉藏语系的诗歌?! 这当然是荒谬的。语言的语法复杂度或许是一个客观存在的事实,但对其文学作品的艺术感染力的理解则是另一回事。汉语的语法可能并不复杂,其古典文学的数量和质量之所以超过其他语言,全在于国人两千年来以文章为经国之盛事、不朽之伟业,全力经营之而已。事实上,在音乐上的"欧洲优越论"刚刚产生之际,18世纪最重要的思想家(同时也是作曲家和音乐理论家)卢梭就在《论语言的起源》(*Essai sur l'origine des langues*)中疾呼:

如果影响我们的感官的最巨大的威力不
是由道德因素造成的，为什么我们为之如此
敏感的意象对于野蛮人来说却毫无意义？为
什么我们最动人的音乐对于加勒比人的耳朵
只是无用的噪音？

它(指大小调和声体系)仅仅局限于两
个调式，而调式中的音阶本应和语言声调中
的变化一样多；它抹杀和毁坏了它的体系之
外的音调和音程的多样性。

这换成中国人的话说，便是"夫殊方异域，歌
哭不同，使错而用之，或闻哭而欢，或听歌而戚，然
而哀乐之情均也"(嵇康《声无哀乐论》)。卢梭在
许多问题上虽然持论偏激，但作为一位音乐理论
家却是十分公允的。在理性主义思潮甚嚣尘上的
18世纪，不少学者认为符合自然原理的艺术就是
感人的艺术，和声学既然是建立在数理逻辑之上
的法则，那么多声部音乐就是普世性的高级音乐。
可如果让一位从未接触过西方音乐的中国农民去
听贝多芬的《命运交响曲》，他的第一反应可能是
"鬼子进村了！"，但绝不可能是"听，命运在敲
门"。卢梭和嵇康告诉我们的，其实是一个常识
问题。

音乐语言的复杂性既不会自然提升音乐的价值，也不会自然地降低它。在卢梭的时代，人们尽管承认"音乐"是模仿艺术的一员，但并不认为它具有独立的模仿作用。换言之，音乐作为一种艺术，要表达深邃思想便不能脱离语言文学，故而纯器乐的价值不如声乐。大体来说，认为音乐（尤其是没有歌词的器乐）能够和文学一样表达深思想与情感，在欧洲已经是很晚近的事情了。大约是在贝多芬的时代，西方人观念中的音乐的性质和音乐家的身份，发生了本质上的变化，而正是这种变化赋予了（也追认了）我们熟知的许多作品在过去难以想象的文化附加值，使得音乐艺术作品的音响形式具有了烹饪、香水制造、服装设计和工艺美术所没有的深刻意义，也使得音乐家成为了和哲学家、文学家一样透视人类灵魂、思考自身处境的人。西方传统音乐在今日所获得的伟大性以及我们在面对它们时所产生的崇尚感，是历史形成的产物，也是从近代欧洲向现代西方的文明演进过程中取得的不朽成绩。这种由于时代环境所造成的文化附加值，其实与各族音乐形式的自身特质（无论是单声部还是多声部，是十二平均律还是五度相生律）毫无关系，但和不同文化语境中人们看待自身音乐艺术的态度却息息相关。如果要

举出音乐史上的一个文化附加值生成的具体例子,19世纪的德国交响曲就是最好的明证。汉光武帝"有志者,事竟成"这句话放在这里真是毫厘不爽。

现今不少中国乐迷一说起德奥交响音乐,其如雷贯耳之势真如佛徒听闻极乐天界。可搜诸汗青,德国音乐和德语文学、哲学、艺术一样,在欧洲是后来居上、后发制人的逆袭成功案例。前面提到的长笛爱好者腓特烈大王是18世纪受启蒙思想影响的开明君主的典型,他将国民教育作为臣民义务在普鲁士强制推行,对后来德国文化的崛起可谓居功至伟。可在当时,腓特烈对本国文化却毫无信心。他曾写信给伏尔泰抱怨:你在巴黎的咖啡馆里和欧洲一流人物高谈阔论,而我却只能在冷冷清清的无忧宫里独对一群文盲武夫。当时德国人对法国文化的崇敬之情,与过去日本崇拜唐朝、今日国人膜拜西方的虔诚倒是款曲相通。而德国文化的落后,也是不争的事实。但落后不要紧,德国音乐在18—19世纪之交却体现出典型的后发优势。不到50年光景,交响曲就从意大利人萨马尔蒂尼笔下的雕虫小曲成为了"虽不能至,心向往之"的"纯粹德意志"现象。

在所谓"维也纳三杰"时代,德国交响曲取得了举世瞩目的成就,创造出大批脍炙人口的作品。但要说到音乐形式本身,海顿、莫扎特和贝多芬并不比巴赫复杂或"进步"多少(只是主调思维和对位思维不同而已——犹如散文之于骈文、白话之于文言),何以巴赫在世时和身后寂寂无闻,而贝多芬在活着时却爆得大名,被奉为偶像呢? 无他,时势造英雄耳。贝多芬生活的时代,正是德国古典学术思想和文学艺术从无到有、燎燎方扬之际。温克尔曼奠定了美术史学科的基础,将古希腊艺术中"高贵的单纯和静穆的伟大"作为古典精神的表征;康德在亚里士多德之后将西方哲学推进到一个新的境地;歌德和席勒的文学作品更是哺育了包括拿破仑在内的整整一代欧洲青年人。德国交响曲繁荣之日,便是德国人在欧洲争取文化话语权之时。过去,德国大学教授著书立说非得用拉丁语和法语,而贝多芬的同龄人黑格尔却立志"让哲学说德语";过去,法国人自命为罗马人的后代,而这时的德国人却远溯古希腊人的精神,使古典学的研究中心从拉丁民族那里转移到了北方。在音乐创作领域,歌剧已经有意大利人和法国人数百年的深耕,德国人知道无法相比,于是独辟蹊径,将交响

曲这种原来附着于正歌剧的草根流行体裁和为贵族侍宴的工具音乐打造成了严肃抽象、宏伟精密的英雄史诗。贝多芬的交响曲使纯器乐从模仿艺术的末端走上了"美艺术"的顶峰：正因为交响曲没有明确的歌词内容，其精神内涵就更加抽象而难以言说（高邈之意有点像董其昌之后的文人画，又似德国古典哲学所追求的终极理念），在音乐形式之上产生了无穷无尽的独立的附加值。我们聆听贝多芬的音乐，耳畔萦绕的绝不仅仅是主—属和声进行和不断展开、变化莫测的短小动机，而是催生了这种音乐的风起云涌、意气风发的伟大年代和与之一同产生的思想与艺术结晶。正是德国知识分子自强不息的爱国精神，使他们的音乐成为了这个落后民族文化振兴的标志。贝多芬生前身后，德国交响曲在听众眼中截然不同的地位与意义，正说明了欧洲古典—浪漫音乐比起其他艺术门类可以拥有更高的文化附加值，其存在也更依赖于这种附加值。

　　一个有趣的反证是：这种附加值强大的扩散效应，竟使得后贝多芬时代的德国音乐界出现了所谓"交响曲危机"。犹如宋代诗人在唐诗的强大遗产面前负重前行、害怕失语一样，德国音乐家既要继承贝多芬交响曲的公众性、史诗性传统，又

要为其注入新的时代内容以图创新,实在是难矣,而德国批评界对于交响曲的要求也日益严格苛刻。这种情形借用一篇 1863 年刊登于《大众音乐报》(*Allgemeine musikalische Zeitung*)上的乐评的话来说:

> 贝多芬以来的交响曲可曾有所"进步"?这一体裁的形式方面是否有所扩展?其内涵就我们所说的贝多芬之于莫扎特的意义上是否更为广阔和重大?通盘考查之后——包括舒伯特、门德尔松、舒曼所创造的一切意图上是新的和划时代的作品——对于这个问题的答案是:没有。

在贝多芬逝世后 50 年,这一危机终于得到了"解决"。这便是勃拉姆斯千呼万唤始出来、酝酿时间长达 20 余年的《C 小调第一交响曲》。然而,除了技法上的因素外,这部杰作首演的时间也耐人寻味,这正是德意志第二帝国建立、德国统一事业终于完成的 19 世纪 70 年代。这部作品末乐章近似于《欢乐颂》的颂歌主题,表明勃拉姆斯从这一继法国大革命之后德国近代史上最重要的时期中吸收了尽可能多的附加信息。19 世纪著名音

乐批评家爱德华·汉斯力克(1825—1904)在这部
作品维也纳首演后的评价,充分说明了伟大的时
代与不朽的艺术作品之间的"互文性"联系:

> 在整个音乐界,很少对一位作曲家的第
> 一交响曲如此翘首以待……然而,公众对一
> 部新交响曲的期待越高、要求越急切,勃拉姆
> 斯便越是小心翼翼、深思熟虑……这部新交
> 响曲是如此重要和复杂,如此出类拔萃、鹤立
> 鸡群,绝非意涵浅显外露之作……然而,即便
> 是一个门外汉,也会立即意识到这是一部交
> 响曲文献中最与众不同的杰作之一……勃拉
> 姆斯不仅就他个人的精神的和超验的表现方
> 面,而且以其总体上的阳刚之气度与高度的
> 严肃性唤醒了贝多芬的交响曲风格。勃拉姆
> 斯仿佛一心营造交响音乐中的伟大与严肃、
> 艰巨与复杂,甚至为此舍弃了外在的感官之
> 美。……勃拉姆斯的新交响曲是全民族都可
> 以为之骄傲的财富,是充盈着真挚的愉悦与
> 耕耘的丰收的取之不尽的源泉。

由此可见,西方传统音乐(尤其是自贝多芬以
来)中的杰出作品,都含有堪称历史事件般的厚重

内涵,其接受史中所释放出的价值和能量与艺术家创造作品本身时所注入的心力与思想,真不相伯仲,甚至于有以胜之。然而,这里便出现了一个有趣的问题:相对于对艺术品的形式语汇的分析和评估来说,文化附加值接受与阐释是有变异性的,即在不同时代、地域、文化心理的语境中,对作品的意义(尤其是形式语汇较为抽象的西方纯音乐作品)的理解会产生很大的差异。

巴赫自从 1829 年被门德尔松"重新发现"后,就被 19 世纪的德国音乐家视为民族精神的象征,乃至西方音乐的灵魂。可在 1737 年,一位著名的德国评论家约翰・阿道夫・沙伊贝(1708—1776)却声称:"这位伟人如果能有更多宜人的特性,如果不在作品中采用浮夸而杂乱的风格以使它们失其自然本色,如果不是过于追求技巧而使作品的优美受到损害,那么他就会受到普天之下的赞赏。"莱奥波德・兰克有句名言:"每个时代都直接与上帝相关联。"我们不能谴责沙伊贝浅薄无知,我们只能承认:巴赫的音乐能拥有今天这样精深的文化附加值,与接受史是密不可分的。贝多芬在 20 世纪之初,还被罗曼・罗兰视为西方精神文化与人道主义核心价值的象征,其交响乐作品在上世纪 80 年代兴起的"新音乐学"潮流中,却

被美国著名女音乐学家苏珊·麦克拉蕊(Susan MaClary)认为充满了男性对女性的控制欲,体现了男性中心主义的傲慢与自私(性别主义研究从那时起进入了音乐学的视阈),而这种复杂的个人心理确实也被另一位著名的贝多芬研究家梅纳德·所罗门(Maynard Solomon)在其声誉卓著的《贝多芬》传记中加以证实。自然,这些发生在西方文化内部的例子,不仅没有削弱巴赫和贝多芬的伟大性,反而一再昭示了其传统音乐文化附加值的多面性,以及西方人文学者对自身传统的强大反思能力。借用卡尔·波普尔的理论来说,伟大的艺术作品就像科学理论,只有经得起不断的怀疑和证伪、反复的诠释与颠覆,才有资格在人类精神文明的先贤祠中巍然独立。

那么,接下来的问题是:在我们古老的中国和东亚,在有着极其微妙的审美心理与对艺术品不断诠释传统的汉语文化圈,西方传统音乐应该得到怎样的待遇? 我们将会通过聆听、阅读、评说和反思,赋予这些在西方已经经典化了的结晶怎样的、不同于西方的文化附加值? 我们又应该如何通过深入、透彻地直面其中的精华与毒素,来反观尚未完全解决近代化问题复又面临现代性危机的自己,并创造出属于我们的新音乐和新文化? 要

知道,这一决定权,不取决于作品,而在于我们自身。当西方的学术界在争论马勒的《第五交响曲》中那个晶莹剔透的弦乐小柔板是否是写给阿尔玛·辛德勒的情书时,中国的听者是否从中感受到元遗山的诗句"寒波淡淡起,白鸟悠悠下"的意境;当瓦格纳的音乐戏剧中的反犹情结被一些崇拜者小心遮掩和视而不见时,我们是否应该从《威尼斯商人》中的奸商夏洛克和莱尼·里芬斯塔尔(Leni Riefenstahl)的那部纪录影片《意志的胜利》的关联之间去品味《纽伦堡的师傅歌手》中"神圣罗马帝国会烟消云散,而伟大的德国将永垂不朽"的唱词的深意。说实话,我们也应该从中思索出我们这个国度在 20 世纪有过许多创举与遭遇的原因。

行文至此,前面说到的音乐厅里人们听完马勒交响曲时如醍醐灌顶的神情,让我想起断肠亭主人永井荷风(1879—1959)在多年前的一段话:

　　　　我在这里遇到了我们祖先创造的无数东洋固有的艺术。植物有松、竹、梅、樱、莲、牡丹,动物有鹤、龟、鸽、狮子、狗、象、龙,自然现象有飘卷的云彩、汹涌的波涛。任何一种艺术都出自一种奇妙的构思,超越了写实的框

框,并巧妙地加以规范化和理想化了。我们今天既然要赞颂春天美丽的自然风光,为何非要攀折来大丽花和木槿花呢?

在近代,我们东方各国,因为要学习西洋的坚船利炮,摆脱弱肉强食,竟连自己的美学也丢失了,这是何等不幸的痛苦。丢掉了自己的美学,也就意味着会去怀疑自己的道德、伦理、生活与思想的方式,就会永远失却那数千年不绝的对于自身文明的自信与虔敬。这或许要胜过被原子武器攻击所造成的毁灭性吧。然而,只要通过艺术去省思自身命运的良知还存在,我们便能将外来的传统转化为未来东方的精神遗产。

今日中国知识界的精神生活,也许比任何时候更需要拥有如此深厚的文化附加值的西方传统音乐的启示与参照——这是一具窥视西学的镜头。可我们也需要从镜中窥见自己,这样才不会变成《颜氏家训》那个隐含而沉痛的例子。

可是,如果我们在面对这种动人的艺术传统时,没有失去自我在文化上的本位性,我们便能创造出配得上这伟大艺术的文化附加值。在贝多芬和马勒的音乐中真蕴含着普遍而不朽的人民性吗?那么,我们对这种力量的体认与感悟,必定是

借着古老中国所固有的文化心理和对现实中国的不断反思，才能使之变得清洁、真实和纯净。

（本文的部分内容曾以"我们从音乐中听到了什么？"为题，发表于《书城》2014 年 10 月号）

2. 终结与滥觞

——舒伯特的晚期风格与死亡意象

　　对伟大的艺术家来说，晚期风格的生成永远是一个迷人而沉重的话题。而一位英年早熟的艺术家的晚期并非相当于常人的晚年，更像是经过突然降临的寒流而凝结作冰晶的繁花，带给谛观者无限的遐想与沉思。

　　弗朗茨·舒伯特（Franz Schubert, 1797—1828），这个在世不为人所重、死后却成为浪漫派偶像的维也纳音乐家只活了 31 岁。知道舒伯特的人很多，但了解乃至迷恋其晚期风格的却很少。然而，对于敏感的心灵们而言，音乐史上大约没有比这些最后的篇章更加耐人寻味而又惊心动魄了。在西方伟大作曲家中，舒伯特大约是第一位将个人的生命历程与艺术风格的演进紧密交织在一起的人。围绕他的动人的晚期作品中呈现的全新的艺术形象，我们发现，一个内心敏感而又耽于

享乐的世纪儿的晚景,和死水微澜而又暗流涌动
的各种时代因素,共同组成了一个个曼妙深邃的
同心圆圈。

一

在舒伯特短暂而平淡的一生中,1823 年初是
一个重要的节点。此时,艺术家已经确知自己梅
毒的病症以及可能出现的严重后果。这一疾病所
引起的生理反应,虽然在随后间或有所缓解,但面
临不可告人的绝症的心理阴影始终没有消除。从
这时起,正在越来越多地为维也纳音乐圈子所知
晓的舒伯特,不得不越来越少地参与社交活动。
从这时直至 1828 年 11 月辞世的 6 年中,他实际
上常常处于疾病的伤害和慢性焦虑的双重折磨
之中。

舒伯特本人内心的恐惧是不言而喻的,在是
年 5 月,他写下了一首名为《我的祈祷》的短诗,在
绝望的呼喊和对得救的急切之情中充溢着对于死
亡的复杂思索:

怀着神圣的至诚我想往着
在那更为公正的世界中领悟生活;
这阴暗的大地上是否有一天

会被爱神的美丽梦境填满。

不幸的孩子，全能的神啊，
请你赐予丰沛的报偿。
为了弥补在地上的遭遇
以无限的爱的光芒照耀。

看啊，我倒在尘埃和泥沼中，
被痛苦的火焰烤焦，
在囹圄中走上献祭之路，
步步逼近那毁灭的末日。

带走我的性命、我的血与肉，
将它们全都掷入忘川。
那纯洁的、更强有力的存在，
伟大的神啊，赐予我转变！

　　这种绝望的情绪在作曲家之前业已产生的个
性化语汇的基础上和特定的历史语境下，使舒伯
特的风格发展成了一种全新的艺术形象和表情系
统，并且，使得"死亡"这一母题成为其晚期风格
中新的形式要素生成的内在动力；同时，在对这一
内容性成分进行描绘和诠释中，巩固了自身的新

生命力。这是一个古怪的悖论,犹如道林·格雷的肖像画——艺术家的个人现实生活越是平庸、肮脏、绝望,作为其心灵写照的作品便越是容光焕发、充满魅力:在舒伯特的时代,音乐和文学创作一样,越来越多地被允许将个体性的反常经历和极端化感受纳入其中,而舒伯特作为一个"小众的"作曲家和越来越离群索居的生活状态又为这种个性化写作提供了客观的契机。对舒伯特来说,他的实际生活简直就是这种小说式情节的直接具象化:亨利勋爵——他的密友朔贝尔(Franz von Schober, 1796—1882)诱导他进入了这种状态,而后者宣称,正是舒伯特"过度放纵的性生活及其后果又导致了最终毁灭他的疾病"。

　　当然,这种以死亡意象为重要题材诉求的风格并非无根之木,它在舒伯特 1823 年之前的生活经历和作品中已经播下了种子。许多学者的研究都表明,舒伯特是一个深受比德迈耶尔时代维也纳享乐风气和拿破仑战争后年轻一辈愤世嫉俗态度双重影响的人,而他早期职业生涯的艰难与复杂的性取向和不可告人的性癖好交织在一起,难分难解。这无疑很早就和他敏感的内心世界相互渗透,早在 1814—1815 年创作完成的艺术歌曲杰作《纺车旁的格蕾卿》和《魔王》已经显露出作曲

家以艺术歌曲这种新兴的浪漫主义音乐体裁从诗歌题材中挖掘阴暗的心理过程以及描画客观的死亡场景的惊人能力；而 1816 年完成的《流浪者》（Der Wanderer）不仅体现了浪漫一代对于居无定所的流浪生活的迷恋，其中所流露的建立在细腻朗诵调之上的飘忽之感更是预示了其晚期作品中大量出现的与现实疏离的、极端孤独绝望的艺术形象。尽管舒伯特早年的大型作品和纯器乐作品还遵循着古典主义的范式，但这些小品中闪现出的难以言说的毁灭感与破坏性，已足以使歌德感到不安——我们知道，这位德国文艺的教父对于门德尔松欣赏有加，但对于舒伯特献给他的诗歌配乐却未置一词。

二

　　1823 年春至 1827 年秋是这种晚期风格的逐渐生成阶段。结合舒伯特的传记信息考察这一时期重要作品的形式特征和艺术形象，可以使我们进一步理解死亡意象如何在舒伯特日趋分裂和狂乱的内心世界中占据了统治地位，而又透过其作品的风格嬗变展现出来。在这一过程中，以 1825 年夏为界限，在此之前，希望还未完全丧失，舒伯特在这一个夏天度过了回光返照式的"他短暂一

生中最快乐的光景";在此之后,情势急转直下,直至 1828 年伊始,绝望的情绪已经完全弥漫了舒伯特的精神生活,而他的晚期风格和其中包裹的死亡意象也借着前无古人,却在他死后蔚然成风的诗意形象一同瓜熟蒂落了。

从 1823 到 1824 年,疾病的困扰使得舒伯特不得不长期在家或住院治疗,而他的许多朋友在 1824 年离开了维也纳使他更为孤独。与此同时,他的创作数量和创作速度并未降低——这再明显不过地证明,舒伯特作曲是为自己;创作就像写日记一样。这一时期,他的作品并未全都染上阴暗悲剧的色彩(如 1824 年初的《F 大调八重奏》D. 803 和 1825 年夏季的《D 大调钢琴奏鸣曲》D. 850 都是乐观明朗的);他已完全放弃成为歌剧作曲家的希望(罗西尼的影响到此为止);而 1824 年 5 月 7 日聆听贝多芬《第九交响曲》的首演,显然从一个侧面刺激了舒伯特——他心中的贝多芬阴影再度加重了,这一情结在他最后的作品中汇入了死亡的终极意象中,并由此形成了不同于贝多芬的舒伯特自己的交响曲和室内乐语言。

1823 年 2 月完成的《A 小调钢琴奏鸣曲》(D. 784)代表着舒伯特对奏鸣曲套曲的理解进入到了一个新阶段。作品中所包含的困惑、犹疑、绝

望之情是显而易见的;而就作品整体的基调而言,则颠覆了古典奏鸣曲所追求的平衡、明快的美意识。第一乐章的第一主题是一个非动机式的歌唱旋律——尽管这种手法在作曲家之前的奏鸣曲中就已经出现,但在此,这个建筑在空八度上的叹息式主题却呈现迟钝、蹒跚而单调乏味的感受,如果以"古典"的视角观之,这是一个完全背离"趣味"的"丑陋的"旋律。

对这一主题的加工和发展产生出了数不清的"叹息"(一脚踏空的八度无处不在),而 E 大调上出现的第二主题却具有圣咏的祈祷意味,犹如《感恩赞》中的歌词"我不应在永恒中泯灭"。在经过第二乐章徒劳的挣扎后,第三乐章在精灵鬼怪式的第一主题和狂暴的连接段后,出现了一个摇篮曲式的素材。

在西方的文化传统中,摇篮曲象征着婴儿的死亡。在性格截然不同的三种素材的并置之间,一种阴郁、怪诞、痉挛的形象浮现了出来,犹如福塞利(Henry Fuseli, 1741—1825)的《魔魇》中所展现的梦境[图 1]。这是在古典奏鸣曲的末乐章中难以想象的。舒伯特本人在一年后的 1824 年 3 月 31 日写给友人、画家莱奥波德·库佩尔韦塞(Leopold Kupelwieser, 1796—1862)的一段文字可

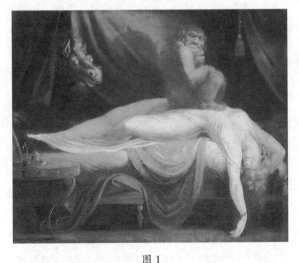

图 1

用作这首奏鸣曲的注解：

> 总而言之，我觉得我自己是这世上最不幸、最可怜的生灵。设想一个人的健康状况再也不会好转……对于他来说，爱情与友情的幸福能给予他的只有痛苦而已……我的安宁走了，心在作痛，我再也找不回它了。

三

1828 年，对于舒伯特来说，既是结束，也是开始。这一年中产生的所有重要作品，都体现出了艺术家本人对于死亡——不仅是肉体生命的终

结,也意味着一切希望破灭和面临精神生活最深刻的危机——的态度。旧风格的词汇依然存在,但现在被赋予了全新的内涵。古典主义的乐观精神和自主意识完全消失了,代之以无法抑制的神秘与伤感。死亡的宿命已无法逃避,舒伯特尽情地通过音乐表现了这种景象,他的最晚期作品呈现出相当奇特而动人的情形:越来越多高度原创性的音乐形象以一种即兴般的冲动涌现出来。这些形象,犹如夏多布里昂的《墓中回忆录》一样,成为他在离开这个世界之前的正式告白。

这最后一年中的重要作品——包括《三首钢琴曲》(D. 946)、最后三首钢琴奏鸣曲(D. 958 – 960)、《C 大调弦乐五重奏》(D. 956)、《天鹅之歌》(D. 957)和《降 E 大调弥撒》(D. 950)——构成了音乐史和西方艺术史上最不朽的奇观,它们宣告了浪漫主义音乐时代的真正到来。在这一过程中涌现出的全新而精美的艺术形象,凝结成了舒伯特晚期风格的最后结晶。这些作品将 1828 年之前已经显现出的手法——悠长的抒情性旋律线条、非古典性的大型曲式结构、富于感性意味的和声素材、成对出现并变化反复的诗节式造句、变幻丰富异常的织体、隐晦的对位结构等——更为集中地运用于具体作品之中。最有代表性的类型无

疑是艺术歌曲、钢琴独奏作品(包括奏鸣曲和小型特性曲)以及室内乐。

《天鹅之歌》(Schwanengesang, D. 957)是舒伯特艺术歌曲中的绝唱,而其中的六首海涅歌曲则是他的全部创作中最为痛苦阴沉的杰作之一。无论是六首诗作本身的内容,还是歌曲的基本性格,都使听者在经历了《冬之旅》的忧愁暗淡后陷入更加阴暗的绝望之中。这些作品相对于《冬之旅》,体现出更为惊人的内省性:突兀而怪诞,歌曲的旋律性格完全背离了趣味和传统,诗意性的内涵极大地侵入了音乐的形式,并决定着人声和钢琴伴奏之间的关系。无视早已形成的习惯,形式和内容的边界变得极度模糊,调子就是内容——这无疑是晚期风格的重要表征。

《城市》(Die Stadt)是一首短小凝练的诗作,诗人身处遥远的河上小舟,遥望暮色中昏黄冥朦的城市雾景。当太阳升起,眼前的朦胧之景变得清晰之际,全诗悲痛绝望的主题也一览无余:"它向我指点那边/我失去爱人的地方。"在这首仅有三个四行诗节的小诗中,却包含极其复杂微妙的空间、时间和心理变化,将失恋的平常主题置于光怪陆离而难以言说的外部世界与内心情绪的交互作用之中。无疑,沉痛而真挚的诗歌引发了临终

前的作曲家的深切共鸣,这首歌曲不仅完美地诠
释了诗歌精湛的技巧和深邃的意境,而且也是舒
伯特晚期风格中典型的歌曲语言的集大成者。

就音高组织的素材的构成而言,《城市》一曲
的"词法"是极为平常的,但却将这些古典作家用
得烂熟的词汇揉入了高度原创性的"句法"和织
体,而这种原创性的动力无疑在于某种诗意的表
达。吟诵性的人声处理不同于舒伯特早期歌曲中
民歌风格的活泼规整和抒情风格的流利婉转,在
枯涩、苍凉、黯淡的美学塑形中却潜藏着极具颠覆
性的、直指人性深处与心理皱褶之间的情感范式。
而这首"写景"之作中所潜藏的强烈的主体性和
透过作曲家的音乐语言被高度放大的诗中的
"我",使我们马上想起了卡斯帕尔·大卫·弗里
德里希(Gaspar David Friedrich,1774—1840)笔下
面对云海沉思的旅人[图 2]。

《降 B 大调钢琴奏鸣曲》(D. 960)第一乐章平
静而高贵的开篇让人想起《天鹅之歌》中《海滨》
一曲的联系。联系这部杰作产生前后的风格语境
和作曲家的生活处境,第一乐章的呈示部一开始
就显示出不同于古典风格的"分离"意味,在 8 小
节出现的"bG"上的颤音已经凸显了这主、属之外
的解构性,这是真正的神秘的、暧昧的、罗曼蒂克

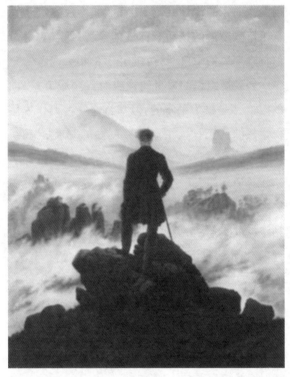

图 2

的形象。

　　在这个乐章(以及第四乐章)中,音乐的气息流动完全超出了古典主义奏鸣曲的限制(甚至比贝多芬作品 106 第三乐章更为极端),大量的长时间休止、毫无准备的停顿、近乎空白的画面感及不同性质和情绪的素材的对峙与悬置,以及对已有素材的爆发式回应,都使人感到某种临终前的狂

乱和神经质的表情,以及毁灭后的永恒的静谧。面对死亡时的反常的平静和不易察觉而又始终持续的焦虑弥漫全曲。第二乐章细微的力度控制、沉思而踌躇的挽歌主题以及中部对《冬之旅》中《菩提树》片段的回顾,造成了丰富而微妙的隐性标题意味。谐谑曲以及回旋曲的终乐章以不同寻常的冷漠和忧郁延续了这种"标题性",仿佛从冥想回到了绝望的现实中——相较于内心强大的贝多芬,舒伯特和浪漫一代的本性都是软弱无力的,他们面对死亡和毁灭的态度呈现出迷人的悖论性:既恐惧又迷恋,既反抗又畏服,既怀疑又决绝。

《C大调弦乐五重奏》(D.956)的第一乐章和D.960一样庞大纷乱、起伏不已,同样将呈示部建立在三个不同的主题之上,在发展部结束时,这几个主题耗尽了潜力,油尽灯枯般地奄奄一息。而在与D.960有着密切的织体手法关联性的第二乐章中,舒伯特思考死亡的过程达到了最为凝练的诗意高度。这个乐章的第一部分完全是反古典主义的(或者说是反启蒙的)!近代以来形成的、并在古典主义时期达到完美高度的西方音乐文化中一些最为本质的观念—感性维度——精确的时间、向前的运动、明确的变化——在此遭遇了强烈挑战。在此,刚刚发源的浪漫主义显示出与超越

世俗准绳但又非基督教的中世纪神秘主义的天然
亲近。由此,死亡意象超越了个体性,凭借对古典
形式的扬弃而上升为普世性的情绪:如同是对于
刚刚面临现代性危机的人类宿命的悲叹——后来
的浪漫主义音乐家(布鲁克纳、柴可夫斯基、马勒、
拉赫马尼诺夫)在触及死亡母题时总是不断地试
图解决个问题,但结果总是一样。

　　在舒伯特最后一年的创作中不那么受重视的
一组作品对于认识其晚期风格与死亡意象的关系
却至关重要。这便是1828年5月间完成、但直至
1868年才由勃拉姆斯首次编订出版的遗作《三首
钢琴曲》(Drei Klavierstücke, D. 946)。

　　含有即兴性的特性曲本是舒伯特创作中除去
歌曲、大型奏鸣套曲之外最具特色的类型。在面
向其晚期风格生成的过程和表达死亡的终极意象
景观中,这一类型的体裁同样体现出强烈的个性
与创造力。《三首钢琴曲》中的第二首堪称舒伯
特晚期创作和全部特性曲作品中最为不朽的奇
迹,也最为充分地显示出作曲家如何在其濒临死
亡之际以全新的笔法描绘出具有典型浪漫主义特
征的动人心曲。

　　这个犹如套曲第二乐章的曲子的结构貌似一
个常规的回旋曲,但却毫无这一体裁在18世纪作

曲实践中所惯有的舞蹈因素和风俗性表情，并且完全呈现出抒情性慢乐章的意味——而古典作家（包括舒伯特自己的许多作品）在这一结构位置本是偏好于主题与变奏的。在呈现出这种略显古怪的体裁边缘性之外，是"A"、"B"、"C"三个大段之间及其内部所展现出的惊人的对比性差异，以及隐藏在"A－B－A－C－A"的整体框架中的音乐情绪的巨大发展动能和音乐形象的成长性，这种出人意表的由优美抒情的歌唱性主题本身所蕴含的动力性，又造成了强烈的叙事感和标题性。

"A"部分从"Allegretto"（小快板）开始，降 E 大调和降 E 小调交替装扮着静谧的铺叙性主题（以 15—16 小节为该部分的情绪高点），而"B"部分呈现出激越惊慌的斗争性场景，这是一个具有展开部写法性格的插部，这无疑在呼应第一曲中毁灭性的力量与肃杀之像，在阴郁的情绪略微缓解之后，"A"部分的再现如约而至，当降 E 大调主和弦稳稳出现在 108—109 小节时，没有人会怀疑这个乐章即将结束——这仍然是一个富于抒情意味的优秀的特性曲。

然而，音乐还在继续！我们随即听到一个优美深切而悲伤难耐的新旋律在降 A 小调上喷薄而出。密集澎湃、速率变幻的对句召唤出丰富无比

的意象,犹如苏轼《百步洪》诗中的博喻:

> 有如兔走鹰隼落,骏马下注千丈坡。
> 断弦离柱箭脱手,飞电过隙珠翻荷。
> 四山眩转风掠耳,但见流沫生千涡。

　　如果从套曲的整体叙事性观之,这个部分呼应着第一乐章中沉思而激越的"Andante"(行板)中部;更为惊人的是,这个犹如风吹露散、群鸟归飞的急促形象无限蔓延开来(占了全曲一半的篇幅),而且孕育着不可思议的伸展性(本身亦为再现的三部性结构),并在 123 小节进入了降 C 大调。在以成对缩减反复的手法将这一如歌主题的潜力耗尽之后,140 小节在降 C 的等音调的同主音小调上——这是与死亡有关的 B 小调!——出现了织体相近但却性格强毅的新形象,带着不屈的悲壮意味。全曲的真正高潮和整部"套曲"的戏剧爆发点正是在这一临近黄金分割点的位置。

<center>四</center>

　　舒伯特是个不自觉的革命者。终其一生,他都很敬畏贝多芬以及别的古典大师,据说他临终前神志不清之际,曾对劝他好好卧床休息的哥哥

费迪南德叫道：

> 不是，这不是真的，贝多芬不是躺在这里。

舒伯特其实并未意识到他的音乐(尤其是晚期风格)开启了一个新的时代，并且在某种意义上超越了贝多芬以及那些他敬畏的前人；就如同他虽然没有想到自己会在年方而立之际就死去，但却在西方音乐史上以空前深刻动人的方式在其作品中呈现了"死亡"这一艺术母题，并由此创造出了全新的不同于18世纪的音乐景观。而在他去世前后，维也纳音乐界对他极为保留的接受以及他去世后数十年重要作品才相继进入一流音乐家视野的事实，恰好说明了这种革新的超前性和并不鲜见的公众理解的滞后性。

从长时段的视野来看，是舒伯特最早以个性化的风格手法(这成为浪漫主义音乐语言的滥觞)在其作品中探讨19世纪人所感兴趣的各种人类内心赤裸裸的情感与坦白而纵情狂想的激情，并呈现出了迥异于18世纪启蒙时代欧洲人的对一系列自然—心理状态和艺术母题的理解，由此推动了一种新的音乐思潮向着更为广阔的

表现空间的拓展。而在他的晚期风格中,这种新思潮借着面对死亡母题的丰富感受力,其表现性能达到了极限;这种个性化表达方式仿佛疏离了比德迈耶尔的维也纳,但却契合了 1830 年代之后的德国与欧洲,并由此很快就汇入了 19 世纪音乐的主流。舒伯特的朋友、诗人格里尔帕尔策(Franz Grillparzer,1791—1872)曾说:"才能和性格结合在一起才会产生天才。"舒伯特不自觉地实践了典型的浪漫主义的艺术观念:正是历史的各种合力,将敏感的艺术家的创造推上了时代的祭坛。

五

最后,我们想从中国传统诗学的本位来观照舒伯特晚期风格中的死亡母题及其文化与美学背景,以使我们更清晰地理解它的审美与文化向度。

这种在 18 世纪中叶发端、在 19 世纪盛行的浪漫主义的死亡意象,在德国诗学中其实有着深厚的传统——浪漫主义的真正源头乃是神秘的中世纪(只是从中剔除了基督教的信仰元素),它横亘于从神圣罗马帝国兴起到第三帝国灭亡的德国艺术之中。最早的例子,如中世纪恋诗歌手海因里希·冯·迈森(Heinrich von Meissen,1250—

1318）的诗中所吟咏的：

> 我的快乐已经完全消失；
>
> 现在请听我的悲叹：
>
> 我悔恨那些罪行，
>
> 它们是我在生活中所犯；
>
> 这些罪行的确很多，
>
> 死亡将结束我的生命。
>
> 我已经活不长了；
>
> 死神已经断言我的末日，
>
> 不论我向他如何请求，
>
> 全都没有用处，
>
> 因为他要把我带走。
>
> 天啊，这是可悲的命中注定！
>
> 幸福对我毫无帮助，
>
> 智慧、骄傲，
>
> 女人们所有的好意都没有用。
>
> 我的美德、我的力量、我的智慧：
>
> 所有这些都已完全失去。
>
> 只有一个人看中了我，
>
> 那就是死神，我必与他同行。

而即使是在文艺复兴的曙光照亮了拉丁民族

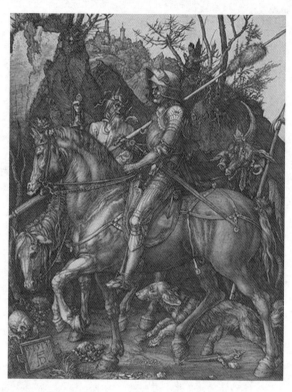

图 3

之后,在丢勒(Albrecht Dürer, 1471—1528)《启示
录》题材的木刻中,"世界末日的恐怖及其前夕的
迹象和凶兆等等可怕的景象从来没有表现得那样
生动有力"(贡布利希语)。丢勒的笔触,使得人
们有关末日和毁灭的幻觉变得无比具体生动,将
潜藏在内心深处的恐惧以一种近乎现实主义的白

描手法呈现出来。

在后瓦格纳时代,浪漫主义德国面对死亡与毁灭的深刻恐惧和无比绝望已成为世纪末欧洲文明的特质。马勒(Gustav Mahler, 1860—1911)《大地之歌》第一乐章借着译自李白《悲歌行》的德语歌词,将从舒伯特开始的德国浪漫主义音乐中的死亡母题发展到了极致:

> 金樽之中美酒荡漾,
> 且慢饮,请听我为你吟唱!
> 悲伤的歌听似灵魂的笑声,
> 当哀愁升起,灵魂的花园枯萎荒凉,
> 欢愉和歌声隐退、消失,
> 黑暗主宰生命,黑暗即是死亡。
> ……

当我们面对这种也曾感人肺腑的死亡意象时,便会想到它的"西方"或"欧洲"特质:对死亡的极度恐惧或对毁灭的彻底绝望,其实导源于对征服自然和把握人类命运——无论是自身,还是被征服的他者——的失败的预期。凭借逻各斯中心主义和基督教信仰确立自身文化特质的欧洲不能忍受这种失败,但这两种文明基质在 19 世纪初

萌生的现代性危机面前显得束手无策。而古代中国诗学却以一种更为朴素而平静的态度面对死亡的威胁。马勒不懂中文,如果他能理解李白的原诗的含义,恐怕会生出哥伦布发现新大陆的感受:

> 悲来乎,悲来乎。
> 主人有酒且莫斟,听我一曲悲来吟。
> 悲来不吟还不笑,天下无人知我心。
> 君有数斗酒,我有三尺琴。
> 琴鸣酒乐两相得,一杯不啻千钧金。
> 悲来乎,悲来乎。
> 天虽长,地虽久,金玉满堂应不守。
> 富贵百年能几何,死生一度人皆有。
> ……

李白在实际生活中,尽管汲汲于功名利禄,但在宣泄其内心世界的诗歌中,却尽情地嘲弄了现实中的自己。死并不可怕,可怕的是不懂得"死生一度人皆有",而忽视了及时行乐。中国古代诗人即使并非都像李白这样以光阴为过客、天地为逆旅,但将死亡意象作为艺术母题加以吟咏时,大多持旷达平和之态。如《古诗十九首》中"生年不满百"篇:

生年不满百，常怀千岁忧。

昼短苦夜长，何不秉烛游！

为乐当及时，何能待来兹。

愚者爱惜费，但为后世嗤。

仙人王子乔，难可与等期。

魏晋六朝的黑暗与动乱并不下于欧洲中世纪，而与迈森同处乱世的陶潜在其第三首《自拟挽歌》中如是看待死亡：

荒草何茫茫，白杨亦潇潇。

严霜九月中，送我出远郊。

四面无人居，高坟正嶕峣。

马为仰天鸣，风为自萧条。

幽室一已闭，千年不复朝。

千年不复朝，贤达无奈何。

向来相送人，各自还其家。

亲戚或余悲，他人亦已歌。

死去何所道，托体同山阿。

生活于明清易代之际、比舒伯特更为短命和悲惨的夏完淳也是一位高度早熟的艺术家。他在临刑前写的《狱中上母书》虽无范蔚宗《与诸侄甥

书》力透汗青之光艳,但其文末之诗,却沟通了三
教的精义,抒发出最本原的浑然之气,真如灵光
一现:

> 人生孰无死,贵得死所耳。
>
> 父得为忠臣,子得为孝子,
>
> 含笑归太虚,了我分内事。
>
> 大道本无生,视身若散屐。
>
> 但为气所激,缘悟天人理。
>
> 恶梦十七年,报仇在来世。
>
> 神游天地间,可以无愧矣!

　　当华夷变态、神州陆沉时,这个只有 17 岁的
少年,即将身遭大辟,但在安排好人间之事后,他
却准备含笑神游太虚。显然,生命和意识并未终
结,魂魄可以沟通天人,在自然的循环中永远存在
下去。在死亡的威胁下陷入绝望的舒伯特如果读
到这样的诗,将会有怎样的感悟?

　　无疑,在舒伯特等西方艺术家的创作中,一旦
失去了天启宗教的安慰,死亡与毁灭便成为一种
无法逃避而令人窒息的魔咒,但受到“天人合一”
观念影响的中国诗人却将其与自然相联系(这绝
不同于 17 世纪唯理主义和 18 世纪启蒙精神中的

"自然")。这样,生死之分便不是绝对的、不可逃
避的毁灭(在西方文化中,这种毁灭是以不可逆转
的进化为前提的),而是带着经验式的简朴而古拙
意味的必然循环。瑰丽而浓烈的欧洲浪漫主义诗
学中的悲情性,正是我们理解舒伯特晚期风格中
死亡意象的文化与美学前提。

　　(本文的删减版曾发表于《书城》2015 年 1
月号)

3. 远水兼天净　孤城隐雾深
—— 西贝柳斯和他的交响曲

一

今年是西贝柳斯（1865—1957）诞辰 150 周年。相对于前些年马勒、瓦格纳和布鲁克纳的百年诞辰或逝世纪念日显然有些落寞。好在刚刚过去的 5 月，由指挥家奥科·卡姆执棒芬兰拉蒂交响乐团在上海大剧院呈现了全套西贝柳斯交响曲，为"西贝柳斯年"在中国平添了一抹亮色。在我们以往的记忆中，除了《芬兰颂》《图翁内拉的天鹅》《忧郁圆舞曲》这样一些常见的音乐会序曲和加演节目，我们对这位北欧作曲家实在缺乏深入观察与思考。即便熟悉他的《第二交响曲》和《小提琴协奏曲》的爱好者，也大多以"民族主义"的标签将他归类。如果褪去民族乐派和北欧神话传说的外衣，西贝柳斯还有什么？

然而，如果承认交响曲是自 19 世纪初以来，欧洲艺术音乐最重要的表现形式之一，是"纯音乐"（absolute music）这一历史文化现象的最高载体，那么西贝柳斯的七部交响曲足以引起我们的兴趣与深思。作为中国听众，也很难不从这些看似忠于传统、实则独立特行的杰作中获得异样的感动。这些交响曲，既可以视作"一部七个乐章的交响曲"体现着西贝柳斯音乐风格中的整体性及自传性，又包含了隐伏而惊人的裂变，昭示着交响曲这一西欧文明的结晶体在 19—20 世纪之交复杂而斑驳的历史语境中所发生的转向。

　　一般的教科书夸大了西贝柳斯音乐中的民族性，或者说，将其表面化了。诚然，在 1899 年《E 小调第一交响曲》（作品 39）完成前，受到 19 世纪后半叶崇尚欧洲各地特色的思潮（所谓"民族乐派"）和芬兰国内形势的影响，他创作了许多取材于《卡列瓦拉》民间神话和具有爱国思想的音乐，并由此知名，但这些富于描绘性和再现性的标题音乐只是西贝柳斯作为一位作曲家最外在的面相（当然，通过这些写作实践，他确实提炼出了一些高度个性化的技法和语汇，尤其在主题音调的塑形、织体的设计和配器上），从本质上说，西贝柳斯是一位依靠纯音乐的语言进行思考的音乐家。这

部交响曲尽管被称为"卡列瓦拉交响曲"而拥有明显的民族色彩，但这其实只是一个终结。基于标题内容的具象性和描绘性在其后的交响曲中再也没有获得重要的意义。正如西贝柳斯本人在晚年所说的那样：

> 我的交响曲是当作音乐的表现方法而构思和写作，丝毫没有文学题材基础的音乐作品。我不是一个文学音乐家。对于我，文字跑开了才开始有音乐。一种景物能绘成图画，能用文字写成戏剧。一首交响曲则必须彻头彻尾都是音乐。自然有时我也发现某些实物形象会在不知不觉中跑到我的心里，和我写过的乐章相联系起来；但我的交响曲从下种到结果都纯粹是音乐。(尼尔斯—艾里克·林波姆，《西贝柳斯》，陈洪译，人民音乐出版社 1981 年版，第 44—45 页)

这段话透露给我们许多玄机：西贝柳斯当然受到 19 世纪晚期盛行的"音乐自律论"的影响，将不依赖于外在具象性内涵的纯音乐自身的完整性视为交响曲创作的最高目的，而这种以严密的交响逻辑为前提的完整性在浪漫主义时代的艺术理

论家看来,又体现着一种超验的、无可理喻的直觉能力,可以用来把握外部世界的最抽象、神秘的法则,从而具有某种形而上学的意味(用古斯塔夫·谢林的话来说:"没有任何审美的材料比声音更适于表达不可言说者")。这种坚信本身是一种有趣的悖论。当然,对我们的理解来说,这种艺术观念的好处在于,我们不用考虑太多的地域和时代因素(各种标题性内容乃至民间音乐元素)就可以通过阅读和聆听去把握交响曲中的艺术形象。但作曲家显然并不愿意放弃这种以形式自足为最高准绳的艺术类型所具有的潜在而宏大的"意义附加值"——事实上,对于持这种理念的艺术家而言,交响曲所包含的音响形式之外的无法名状、但又清晰可感的深刻内容性成分,根本就不是"附加的",而是以某种先验的方式内置于完美的音响结构之中的(叔本华是这一理论的倡导者)。正如瓦尔特·帕特(Walter Pater)著名的"一切艺术都趋向于音乐"的论断所昭示的那样:看似没有具体所指的音乐语言,在明确的创作意图导引下,其形式的总和却比其他"具象性艺术"更加明确无疑地指向了"普遍的、永恒真理的世界"。因而,在我们的理解过程中,建立在形式规训与个人风格上的艺术形象背后的广袤空间才是关注的重点。

而既然,对这一空间的理解可以脱离特定时空语境的束缚,那么任何听者自身的文化背景与审美前见在其中的带入与充盈,不仅是正当的,而且是必需的。

二

《E 小调第一交响曲》因其和同时期音诗在表情与素材上的联系又被称为"卡列瓦拉交响曲"。这部作品展现给我们的是一位浪漫主义的交响曲巧匠,而个人语汇的形成和民族主义情绪(所谓"Karelianism")的表达在当时为作曲家赢得了关键性的声誉,也标志着西贝柳斯在创作上的成熟。这部交响曲的主题、织体和配器上豁然外露的"民族民间"因素都富于原创性和芬兰色彩,不失引人入胜。但乐思还不够集中凝练,并未达到第二交响曲那样完整的情绪统一体。这是一部具有水彩画风格的油画,作曲家犹如从宙斯头脑中出生的雅典娜,向听者展示了他那丰富多变而近乎无所不能的武库,调动一切管弦乐的手法去构建一个完整而生动的情绪过程,将英雄性的史诗意味与烂漫的儿女情长杂糅相间。有些细部刻画是非常程式性的,但也用得恰到好处。总的来说,西贝柳斯在这部作品中说得还是太多了,这使外在的描

摹略微胜过了内在情绪的刻画(而且使作为全曲
总结的气势恢宏的末乐章显得有些浮夸和故作姿
态)。相对于后面的作品,这只是他进入交响曲世
界的入场券。

《D 大调第二交响曲》(作品 43,1902)是西贝
柳斯交响曲创作路径上从外界转向内界的标志,
一度最受欢迎,同时也最受批评。作品证明了作
曲家个人音乐语言的完全成熟,将典型的后期浪
漫主义特质中的斯堪的纳维亚因素发挥到了极
致。作品具有强烈的整体戏剧意味,像是一部有
角色的故事电影,绝非纪录片,也不是诗歌,尽管
某些片段是高度诗意化的。

就对曲体形式的探索而言,第二交响曲在西
贝柳斯的全部作品中占有关键性位置。对于其之
前的以德国为中心的交响曲传统,作曲家采取了
"得其髓而余其滓"的态度,在对既定规训大破大
放后逼近规训背后的精神实质。不同于传统的交
响套曲重视首乐章的习惯,这部四乐章交响曲的
重心在抒情性的第二乐章,而规模也很庞大的"革
命性的第一乐章"却被作为情感叙事的"序奏"来
加以处理,碎片化的动机弥漫其中,在它们凝结成
乐章末尾的完整主题前没有任何压倒性的稳定因
素,而饱含激情的慢乐章则堪称后期浪漫主义的

风格范型。大约没有一位听众不会将自己代入其中，去感受作曲家在这一乐章中精心营造的从纷乱走向纯净、从困惑走向升华的心理过程。作品的后两个乐章一气呵成，也是一种创格，但从情绪发展变化上已经没有什么悬念了。末乐章那云蒸霞蔚、星汉灿烂的音响奇观宣示着斗争的胜利，而这种自信的基础其实是在第二乐章结束处就已经决定的了。对许多同龄人来说，也许要经过许多尝试才能完成的从第一交响曲到第二交响曲的渐进，却被西贝柳斯一蹴而就地完成了。

《C 大调第三交响曲》（作品 52，1907）被批评家认为开启了西贝柳斯中期风格中的"当代古典主义"（modern classicism），与前两首交响曲呈现出明显差异，体现着西贝柳斯对于交响曲体裁性的理解的变化。第一和第二交响曲虽然取精用宏，但仍然不失为切中时运，胜在具有个人风格的可听性和一种易于与斯堪的纳维亚的人文风物相联系的高贵、洁净的史诗意味。如果西贝柳斯只写了这两首交响曲，他仍然不失为芬兰最著名的作曲家和浪漫主义后期"民族乐派"的重要人物。但西贝柳斯之所以够得上"伟大"这个标签，是因为这两部作品其实只是他用交响曲形式进行内心探求和思考音乐诗学的开始。

只有在熟悉了第二交响曲并且进入作曲家的成熟风格语境后,才会接受和喜爱这部作品的基调:肃穆、沉静、忧伤。《C 大调第三交响曲》比第一和第二交响曲要凝重朴素得多,不仅体现在三乐章的结构中,也表现在每个乐章内部的写法上。作曲家尽管有许多要说的话,但真正说出来的却要少得多。外部因素和外围感受被悄悄地廓清了,只剩下最本质和最纯粹的内心活动。音乐形象删繁就简,这种貌似复古的简约犹如一把剪刀,剔除了第一乐章中的枝叶,只余下建立在单一印象之上的紧张感。

而在迷人的第二乐章中,交响曲的动机发展技巧和来自于北欧的旋法,发生了生动而创造性的交融。散碎的动机点缀在反复出现的悠扬婉转的主题中,使主题意味深长,值得去反复聆听,捉摸那微弱而持久的意味。恍如静谧的雾中刚刚醒来的清晨,又像黄昏里贴着海岸在风中低飞的鸟雀,那种单纯而入神的表情使人着迷。西贝柳斯总是在冷眼静观的同时又深深地自我代入,在喃喃自语之际,却体味到了孤独的纯真。在 20 世纪上半叶的交响曲慢乐章中,再也没有像这部交响曲的第二乐章这样优雅从容且值得玩味的篇章了。他既是诉说传奇的人,又是和入迷的听众一

同叹息失落者。

最后一个乐章,作曲家无疑在小心地、精致地尝试那种斯堪的纳维亚式和芬兰式的粗狂和野蛮的艺术形象,但他没有给予这种形象完整的、具体的呈现机会,而是以一种随笔的方式来把握其精髓,民间舞蹈音乐的因素巧妙地一点点渗透到音乐氛围的营造中。史诗性的因素,不过分地为宏大的音乐过程铺垫可厚重的底色,尽管只是背景性的作用。这个结局,没有第二交响曲那么漂亮完美和富于动态的视角感,但依然给听者留下了深刻难忘的印象。

这部作品和稍早时完成的《D 小调小提琴协奏曲》(作品 47)中都流露出一些典型西贝柳斯式的手法:弦乐的打击乐化,具有节奏型和色彩型乐器的倾向;圆号的铜管化;将木管乐器作为最重要的旋律性乐器使用。不同素材和气氛的对峙,空白的间隙,轻微的神经质表情。这些手法的聚合,造成了鲜明独特的意象、丰富的幻想活力与单纯而朦胧的色彩。

三

在写完这两部作品后的 1907 年 11 月,西贝柳斯与前来赫尔辛基访问演出的古斯塔夫·马勒

见面了。

> 我们在散步中接触,我们讨论了音乐上所有的重大问题,讨论得很透彻,而且从各个角度进行讨论。当我们的谈话涉及交响曲的性质时,我说我所欣赏的是交响曲的风格、曲体的严格,以及使所有的动机之间建立一种内在联系的深刻的逻辑性。这是我在创作过程中的体会。马勒的意见恰相反。他说:"不! 交响曲必须像世界一样,它必须包罗万象。"(尼尔斯-艾里克·林波姆,《西贝柳斯》,第 76 页)

这是音乐史上意味深长的一次对话,它表明了当代两位最重要的交响曲作曲家对这一对欧洲音乐来说最具核心意义的体裁的不同理解。而如果结合他们二人在此前后的作品(尤其是他们在这次对话之后完成的交响曲),我们发现,这里的差异绝不是像作曲家所表述得那样简单。事实上,交响曲所一贯遵循的形式有机性一如既往地存在于马勒的交响曲中,只是这种有机性已经不是这位无力像贝多芬那样通过交响曲建立一种秩序的作曲家所关注的要点,而是以一种下意识的本能体

现出来；而西贝柳斯的交响曲也没有回避表达一种对世界的看法，只是这存在于西贝柳斯交响曲中的世界已经被抽离了各种表象，只剩下干枯的实质。换句话说，西贝柳斯不想用交响曲来讲故事或者像万花筒那样反映各种意识与潜意识，而是直指人与外部世界的关系本身。

在此，我们遇到一个饶有趣味而使人困惑的问题：西贝柳斯是如何在纷乱的潮流中锤炼出只属于自己的交响曲语言的？而这种极端个人化的语言又表达着怎样一种音乐诗学，从而意味着建立在戏剧性和史诗性美学特质上的交响曲传统的转向？在西贝柳斯那里，这样的转向又意味着什么，在他的最后的交响曲中，他又达到了怎样的一种美学向度，在坚持"共性写作"基本语汇的前提下，使这些作品成为不依赖传统风格范式而绝世独立的诗意杰作？

在这里，中国古典诗学观念的代入，为我们理解西贝柳斯交响曲的特殊艺术价值，似乎找到了一扇微掩的窗户；我们似乎在这些用欧洲固有的纯音乐形式规训和聆听习惯难以解释的怪异而动人的作品中发现了一种熟悉的态度：

戏剧和史诗的高度主导地位，使古希腊

的歌唱诗(Melic poetry)相形失色,以至希腊人讲文学创作时,就一面倒偏重叙事情节结撰、戏剧行动(dramatic action),或者角色塑造的考虑。与此形成鲜明对比,中国古代的批评或审美关怀只在于抒情诗,在于其内在的音乐性,其情感流露、或公或私之自抒胸臆的主体性。当孔子在《论语》中提及"诗"之喜悦、哀怨、礼仪等等,我们往往难以判定他是在谈诗的音乐还是诗的文辞。对于孔子来说,诗的目的在于"言志",在于倾吐心中的欲望、意向或者怀抱,故此重点就是情感上的自抒胸臆,而这正是抒情诗的标志。(陈世骧,《中国文学的抒情传统:陈世骧古典文学论集》,三联书店 2015 年版,第 7—8 页)

如果我们将这一比较文学研究领域的经典理论用来观察欧洲 18 世纪晚期以来音乐创作思维的演进准则便不难发现,欧洲古典时期以奏鸣曲式为核心的纯音乐结构思维,实际受制于史诗、戏剧之习惯甚深,至浪漫主义时期,文学中直抒胸臆的主体性滋长,音乐创作亦随之而联动(外在社会经济原因姑不论矣),则原来建立于奏鸣曲式之上的线性叙事技巧与策略(以功能和声和奏鸣曲体

裁为基础)已不能完全适应此种新时代精神,则必独辟新径,创造出与之相适应的抒情诗式的音乐。在18世纪的创作语境下,奏鸣曲式所具有的戏剧性冲突和张力还是可以用理性及趣味去加以控制与平衡的;而浪漫派尽管仍然需要借助这种戏剧性力量来表现自我与外部的激烈冲突,但非理性的美学指向越来越使交响曲中的这种戏剧结构趋于瓦解与失重的极限。是以舒伯特倡艺术歌曲及特性曲于前,舒曼、肖邦、李斯特、瓦格纳等继之于后,他们弥合戏剧性古典形式与抒情性浪漫情怀的理想横亘于整个19世纪。大多数19世纪的重要作曲家,将原来古典交响曲形式中对于客观性戏剧矛盾的展现与解决不断转化为主体与客体之间,乃至于主体世界内部的对立与斗争;并且越来越将这一斗争过程中主体性的呈现作为苦心经营的重点。但这种线性时间形式与非线性表现诉求之间的矛盾与张力,既催生了无数志存润色、有以赓续的杰作,但也使古典—浪漫音乐文化在这种振荡与消耗中逐渐走向了迟暮。德彪西的出现,固然以一种全新的东方式美学观念扬弃了传统,在瞬息的微妙吟哦中独辟新天地(傅聪曾谓:"我觉得德彪西其实只是意外地生在了法国,他的心灵根本上是中国的"),但德彪西几乎回避了奏鸣

套曲和真正的交响音乐,而完全以结构松散、警句充溢的短小之作取胜。然而,通过印象主义音乐家的创造,细部的难以名状之美和对音响中未曾明说之感受的暗示第一次超越了乐章整体的叙事性和线性逻辑的严整性,在欧洲器乐音乐中,出现了近似于中国古典传统的诗学观念。下面这段论中、西文学批评传统差异的话可以用来理解德彪西式的音乐与过去的古典—浪漫传统语境下的交响曲、奏鸣曲、室内乐等体裁的差异:

　　大略言之,以史诗和戏剧为首要关注点的欧洲古典批评传统,启动了后世西方讲求客观分析情节、行动和角色,强调冲突和张力的趋向;即使今日我们研究诗歌和其他文学作品,还有所追随。倾重抒情诗的中国古典传统,则关注诗艺中披离纤巧的细项经营,音声意象的召唤能力,如何在主观情感与移情作用感应下,融和成一篇整全的言词乐章。冲突和张力在中国某些杰作中也有出现,也能一时打动读者,然而传统批评家对此并无多大兴趣。可以这样说,中国传统批评家在祖传的抒情精神启导下,会追求和谐;当他进入知性之域,他会追寻言外的寓意,好比音乐

所能暗示的,不管是道德的还是审美的意义。
故此,相对来说,说明、厘清、阐发都是西方传
统的专长;另一方面,依实感实悟而撷精取
要,以见文外曲致重旨,是中国或者东方传统
之所尚。由是,雄辩滔滔的议论对比警策机
智的立言,辨析审裁对比交感共鸣,就造成了
东西方传统文学批评的差异。(陈世骧前揭,
第 8 页)

　　那么,我们要问的是,这种"关注诗艺中披离
纤巧的细项经营,音声意象的召唤能力,如何在主
观情感与移情作用感应下,融和成一篇整全的言
词乐章"能否最终出现在交响曲这一直坚定依
赖"冲突和张力"的无标题纯音乐体裁中呢? 显
然,马勒没有正面回答这一问题。马勒将多乐章
交响曲人声化和标题化了,而纷繁杂陈的意象,使
他的第一交响曲就成为了多重线性结构的叠合,
尽管他的作品的细部充满了具有高度表现力与想
象力的诗意性,但这些细部如果不依赖描绘性素
材本身的解释力(无论是隐性的,还是显性的),
便不能成为一种专属于抒情诗歌(而非戏剧)的
有机结构,而这种结构的本质应该是"一首诗中每
一个意象与诗人基本情绪的契机连贯"(陈世骧

前揭，第 360 页）而成为一个意象—情绪整体，这一整体在美学上的最高指向应是不断趋于凝练与静观，通过对提炼过的有限的意象素材的细腻而洗练地处理，以此营造出尽可能多的、能唤起特定诗学传统的异样想象空间。换句话说，这要求交响曲作曲家放弃对建立在动力与戏剧性矛盾基础上的时间线性结构的掌控（但并不是抛弃音乐在语法层面的逻辑性）和对音乐叙事完整性的追求（甚至根本消泯掉其中的"人物"和"剧情"），同时对其中的再现性成分及其铺陈描摹不断做减法，将浓墨重彩的具象白描减少到最低限度。在诗性交响曲中，音乐音响的情绪内涵和音乐形象的上下文语境都变得模糊、复杂、多解，音高、节奏等元素造成的结构逻辑与情绪形象的微妙变化产生的心理逻辑的关系不再具有明确的对应性。当清晰的戏剧过程被转化为碎片的抒情意象，当本来纷繁复杂的意象群体被不断消解而时间过程近乎凝止时，深藏在交响曲形式中的抒情诗的力量也就油然而生了。这个问题最后还是要由西贝柳斯来回答，如果说马勒一开始就是一位小说家，那么西贝柳斯尽管并非一开始就在交响曲中理解了这种几乎要挣脱地心引力式的诗学理念，最后却成为了一位伟大的抒情诗人。马勒的交响曲以万花筒

式的手法把听者逼到墙角(时时让人感到"如何不自闲,心与身为雠"的焦灼),而西贝柳斯则透过苦心经营的简朴、粗粝与单调在乐音之外唤起了深邃的意象。这种让我们在心中深深引起共鸣的交响曲诗学的生成,与他随后几部交响曲作品的艰难创造是同一过程。

第三交响曲中出现的风格转向,在第四和第五交响曲中变得复杂化了。尽管不少评论家将1911年完成的《A小调第四交响曲》(作品63)归入西贝柳斯的中期风格,而将在1915年开始构思、1919年最终完成的《降E大调第五交响曲》归入其晚期,但这两部交响曲之间存在的"断裂与转折"与其后的交响曲相比,其实正好反映出作为一个整体的西贝柳斯交响曲在从中期到晚期的转型中所释放出的巨大能量。通过这两部作品,作曲家最终洗净铅华,将一些最为精纯而持久的意象留在了最后。

这两部交响曲颇具攻坚克难的意味,犹如一对双子,展现出大悲大喜两种面相。《A小调第四交响曲》这部弥漫着冥想与晦暗气氛的三全音交响曲(即全曲以高度不协和的增四度音程为核心音高素材)竟然以一个简洁而浓缩的慢板开始,明亮的B大三和弦灵光一现,旋即隐没。发展部充

满了诡异的晦明时见音色和作曲家在晚期越来越喜欢的震音织体:无疑,这是一种暗中摸索的心理过程。西贝柳斯不同意马勒,要遵循交响曲的逻辑严整性,而在这个乐章中,增四度、切分音型、暧昧的配器却消泯了奏鸣曲式乐章中惯有的对题对比性——这是以戏剧性冲突为基本目的的传统交响曲的基础。音乐素材的统一最终指向了对某种怪异情绪的渲染,而短小的第二乐章延续了这种统一,怪异的表情更加狂乱。第三乐章大约是交响曲历史上最为幽暗而诡异的篇章了,在此,西贝柳斯没有用过去的浪漫主义音乐家酷爱的浓重笔法来渲染悲情与绝望,而是以一种素净而中性化的庄重感宣示着光明难以照耀的内在世界的黑暗。第四乐章的碎裂、凌乱、踟蹰与决绝意象是无比坚定的,西贝柳斯在此好似要探索人类情感世界的极端边缘(用卡拉扬的话说,这是"极少的一部结束于彻底的灾难的交响曲")。

这种绝望情绪通过具有"奥林匹亚式的庄严、高贵、智慧成熟的快乐的"第五交响曲得到了解决。这部作品从各个层面形成了对"第四"的对比,这种关系有点像被放大了的第二交响曲——从黑暗、怀疑、无序中逐渐走向胜利。只是这一胜利却含着一些反讽:让听众们直摇头的第四交响

曲诞生在战前的太平盛世;在一战战火犹酣的
1915 年,西贝柳斯却开始构思这部明朗的作品
(我们不要忘记,德彪西在这痛苦的时刻开始创作
他最后几部苦涩苍劲的室内乐)。当别人都对很
多东西完全无知的时候,他已经非常敏锐地意识
到了危机,而当危机真正到来的时候,他似乎又看
到了希望。可第五交响曲凯旋式的末乐章中的希
望终究并没有实现,这种虚妄的凯旋让作品成为
以"斗争—胜利"为主导叙事模式的浪漫主义交
响曲的回光返照——在这个乐章中出现的一种强
有力的英雄性的情绪,在随后的两首交响曲中再
没有出现了。第五交响曲可以看成是西贝柳斯作
别那个镂满了白描式浅浮雕的德奥纪念碑式交响
曲传统的宣言。

四

　　作为一名中国聆听者,我以为第六和第七交
响曲是西贝柳斯全部创作中最为突出和别致的作
品——彻底放弃了奏鸣套曲的传统结构思维,也
放弃了对戏剧性的叙事策略和史诗性的铺叙手法
的依赖,西方传统诗学加诸于交响曲的体裁特性
在此隐遁了,让位于高度抽象而敏感的"晚期
性",而这种风格美学中透露出的浓厚的凝练而细

腻的抒情意味却使我们想起了伟大的东方古典诗学的传统。循着由这两部交响曲所确定的模式，我们有理由将作曲家的最后一部重要作品《塔皮奥拉》(*Tapiola*, 意为"森林之神")视作这一重大转向的顶峰;事实上,这部杰作的价值绝非之前的一般标题性音诗可比,它完全可以被视作西贝柳斯的最后一部"交响曲"和全部创作的总结。

《D 小调第六交响曲》(作品 104,1923)作为一部格式紧缩和配器高度精省的作品,剔除了以往的西贝柳斯交响曲中不同程度保有的公共性因素,完全转入了一种极为节制而圆熟的内心写照。一个多里亚调式的音列支撑起整部交响曲,由素材的对比所可能造成的形象转换以及戏剧性冲突,被欲说还休的抒情主义所代替;第一和第二乐章在情绪上一气呵成,犹如一场晨起即来的细雨,清澈而洁净。短小精悍的谐谑曲乐章像插入细雨中的一阵惊雷。而在回旋曲性格的末乐章,雨停了。鸟雀的叫声开始笼罩花园,它们飞来飞去,和静谧黄昏相望。四个乐章宛然数幅不同内容的屏风画被并置在一起,而共同的多里亚调式色彩像造型近似的框架将它们不经意地约束着。末了,陡然出现了一个圣咏的主题,有点不知所终地终结了全曲。这圣咏的出现,堪称全曲的神来之笔,

之前的纷争凌乱的思绪在此得到解释（或者说解脱），其意匠颇似老杜的《缚鸡行》：

> 小奴缚鸡向市卖，鸡被缚急相喧争。
>
> 家中厌鸡食虫蚁，不知鸡卖还遭烹。
>
> 虫鸡于人何厚薄，我斥奴人解其缚。
>
> 鸡虫得失无了时，注目寒江倚山阁。

 在第六交响曲中，意象的并置完全取代了线性叙事，纷繁杂陈的悲欣交集之感被统摄在了某种隐晦的宗教性情绪中（只是在末乐章结束处变得明了），主题发展变化的手法被服务于单一基本情绪的微妙变化，后期浪漫主义的自炫自媚之态不见踪影，只剩下不忮不求的明达心境。

 而紧随其后的《C大调第七交响曲》（作品105，1924）则自始至终充溢着对凝练简约和深邃永恒的追求，套曲的各乐章被缩合成了一个整体，奏鸣曲式完全让位于某种"诗节性"的构成，主题之间的调性对比消失了，全曲都在C调音阶的制约之下。在一个庞大的柔板部分之后，是两个短小的片段，在速度上与第一部分并无显著差异，新加入的素材与之前的柔板素材一同发展，一直进入总结性的气势宏伟的第四部分。在弥漫性的基

本情绪的内部却是极为微妙的层级与无比丰富的意象,音乐的句法是诗化的,而音乐形象则呈现出散文化的倾向。尤其在相当于谐谑曲的第三段,一种刻意为之的狂乱与潦草造成了特殊的隐喻效果,使终章的宏伟性具有了深度;而在最后的明朗尾声到来之前突然降临的暗淡与紧张,又造成了奇谲和诡激的暗示,不觉使人想起刘越石"何意百炼钢,化为绕指柔"之句,使这单一而不可分解的音响有机体呈现出强烈的直觉主义意味。对特定意象的密集地、强有力地而极端化地处理与呈现,便造成了音乐叙事逻辑的断裂。和第六交响曲一样,戏剧性冲突的产生与解决以及由此产生的叙事结构,不再是音乐家在交响曲中关心的要点,却退而成为某种装饰性手段,它们自由地进出意象共同体,成为难以言喻的微妙瞬息感受发生的基础。

在之前的创作中,西贝柳斯曾有意识地将交响曲和交响诗(音诗)分开来:前者用于表达内心的感受和自我剖析,并上承古典—浪漫交响曲的纯音乐传统;后者则适应19世纪泛滥的标题化倾向,致力于描绘外部世界的具象情景与再现神话故事的题材。但在他的最后一部重要作品《塔皮奥拉》(作品112,1925)中,这本来泾渭分明的两

者却合一了。而在对北欧苍寒料峭的自然风光的
描摹之下,是关于纯音乐形式通过抒情主义的诗
性表达所能企及的深度极限。根据英国哲学家阿
伦·瑞德莱(Aaron Ridley)的意见,这部作品的意
象与叔本华在《作为意志与表象的世界》中的一
段描述完全吻合:

> 我们来到一个寂寞荒凉的地方,一望无
> 际;天上根本没有云,树木和植物在空气中纹
> 丝不动;没有动物,没有人,没有流水,有的只
> 是最为幽邃的寂静。这样的环境正在召唤人
> 进入严肃的静观,人必须完全摆脱意志,挣脱
> 一切欲求的束缚,正是这一点使得这一幽邃
> 寂静的景观……有了壮美的意味。(转引自
> 阿伦·瑞德莱,《音乐哲学》,王德峰等译,上
> 海人民出版社 2007 年版,第 213 页)

叔本华当然没有听过《塔皮奥拉》,而不论西
贝柳斯有没有读过这段描写,听完这部令人悚然
惊异且陷入无限遐想之中的作品后,我们感到所
有的话都说完了,不需要有别的了。这里没有故
事、没有情节、甚至没有主人公,当然更不会有美
学意义上的"冲突与张力",有的只是赤裸裸的具

有终极意味的意象以及面对意象的静观。音乐中
明暗的变化丝毫不意味着人情的冷暖,但对单一
自然场景的音响写意,却使冷酷的含有魔力的自
然反衬出个体的孤寂与无力,这不正是浪漫主义
诗学中的终极内核么? 在《塔皮奥拉》中,西贝柳
斯终于达到了交响乐语言意义表达的极限,将纷
繁世相和乱花迷眼之后简洁而永恒的地平线呈现
出来,面对这样的具有高度象征意味和抽象概括
力量的感官对象,我们就像曲子临终前的那一声
长啸一样,惟有默然无语了。"关塞极天惟鸟道,
江湖满地一渔翁。"单纯、静穆、朴素和极端的凝
练,使艺术的先验性力量在此得到了完美的显现。
音乐的目的最终指向了声音之外,而这脱离了音
响的时空结构力的留白,正是艺术家欲与听者共
鸣的最终意涵。

五

　　西贝柳斯的学生奥托·柯蒂雷宁(O. Koti-
lainen)曾经绘声绘色地描述他在音乐学院上课的
情形,这位"瘦长、两眼发光、浓发"的教师点燃一
支雪茄,先是让女学生们外出散步、呼吸新鲜空
气,随后又对剩下的男学生分析作品示例,在讲到
泛音时,

他打开了大钢琴，踩下了强踏板，在低音区敲出一个音来。我们全神贯注地听着。他说："在郊外我有时在小路旁边瞌睡，可以听见麦田里发出的泛音。"我点点头表示相信他。（尼尔斯–艾里克·林波姆，《西贝柳斯》，第42—43页）

这与他和马勒的谈话中，对于交响曲形式的强调并不矛盾。在这个北欧人看来，那个维也纳的小个子犹太人显然迷失在了纷繁复杂的表象中，而外部世界对于西贝柳斯来说，其实并没有那么重要。那种建立在深刻的抒情性之上的诗意，尽管单纯，却无比凝练而微妙，向我们展示了在去掉外在的华饰和戏剧性冲突之后，交响曲形式还剩下多少对于意象的构建能力，而这种立意竟然与中国古典诗学所追求的终极境界那样相似。

立足于强烈的内心感受与瞬间的动人意象的诗意是浪漫主义音乐在自我表达上的核心内涵，这种从卢梭开始、到马勒结束的诗化意识造就了近世欧洲文学艺术史上最为华彩绚烂的奇观。在19世纪的音乐领域，这种抒情意识在歌曲和器乐小品中体现得淋漓尽致，但却与建基于戏剧与史诗传统，强调冲突与张力、公共性与道

德律的交响曲形式发生了激烈对峙。而从贝多芬开始的一代又一代大师,凭借自身的创造力却努力地在二者之间保持平衡,并借用这种对峙带来的矛盾创造了无数不朽的作品。当资产阶级的内心力量与外部世界能达成一致时,他们是有能力保持这种艰难的平衡的——纯音乐的形式自足性与其中先验存在的本质性力量便是这种自信的写照。而当世纪末的各种汹涌的社会与心理危机不断撼动这种能力时,力图调和古典传统与浪漫情怀的意识形态系统便摇摇欲坠了,敏感的艺术家不得不放弃这种立意,而开始向内心世界的深处退却。在此之际,马勒、德彪西与西贝柳斯三位巨匠都各自做出了意义重大的选择。从他们最后的归宿来看,马勒彻底抛弃了秩序,沉入到情感的大海中;德彪西彻底抛弃了滥情,选择了置身世外的立场,而西贝柳斯则是正好位于两极之间的执中之道。通过他的七部交响曲和《塔皮奥拉》,我们发现交响音乐的形式得到了坚持,但附着于其上的美学传统却被置换了;个人对于外部世界的态度并没有被回避,但强烈的主体性和控制力却被排除了。

　　虽然其音乐语言被大多数历史学家认为保守和传统,但西贝柳斯的交响曲却展露出某种甚

至勋伯格也无法企及的"现代性"：这些交响曲与自印象主义开始的西方诗歌一样，戏剧与史诗的传统开始逐渐退却，强烈的个体抒情意识开始出现，并以此重新诠释了从19世纪晚期伊始为大多数西方音乐家和文学家所承认的形式主义评价体系。这种评价体系一方面维护艺术作品的文本自为性，同时，又赋予伟大的艺术品以超越性的永恒价值，即艺术品在达到自身的形式完美时（即实现了一部作品中的每一个意象与艺术家在此要表达的基本情绪的契机连贯），也就象征和置入了外部世界的某些根本性元素，从而具有了感性的哲理意味。若以此标准观察，那么西贝柳斯的交响曲——尤其是他的最后两部交响曲和《塔皮奥拉》——无疑比任何同类之作都具有更高的价值。

　　除了象征着戏剧结构力的线性逻辑的奏鸣曲式思维被扬弃之外，一直影响着交响曲构成的套曲性（即各乐章相对固定的程式化表情特征）在西贝柳斯的交响曲中一开始就被严重削弱、最终消失了，这就使得只剩下动机和素材的不间断发展与演变的交响语言可以被轻易转化为符合特定诗学目的的意象，这种意象集合与作品外在的文化语境（由各种历史的、社会的、伦理的要素构

成)之间可能产生令人目眩的暧昧而微妙的关系，导致一系列喻指、暗示、象征、反诘，而这正是我们在中国古代诗歌中屡见不鲜的。当谛听这样的诗化交响曲时，一个具有中国古典诗学背景的听众，很容易将其转化为具有这种诗学品格的感知对象；而我们的文化传统中固有的思想要素无疑也将与之发生交集：例如，通过对《塔皮奥拉》的倾听，我们很自然地会想起天人之际"人心"与"道心"的精微关系，从而对在感受不到任何人性之力的自然地中发出绝望哀号的欧洲艺术家寄予无限的同情与怜悯。

浪漫主义运动的初衷与指归，一言以蔽之，乃是"与天斗、与地斗、与人斗"。用斗争的眼光看世界，自然是遍地烽烟、壮怀激烈。在 19 世纪初，由贝多芬的《"英雄"交响曲》所奠定的交响音乐的核心内涵，其要义也在这"斗争"二字(所谓纪念碑、英雄性、崇高感等审美范畴均由此衍生)。百余年来，随着现代性危机的加深，这种斗争性被日益集中在了内心与外界的复杂关系上。对于舒曼、李斯特、瓦格纳来说，艺术作为武器，可以用来和庸俗萎缩的社会交火，"为有牺牲多壮志，敢教日月换新天"正是浪漫主义初起时的景象。但浪漫主义本性的另一端，却是厌倦明晰与秩序、向往

神秘而无可言状的本能冲动,质疑、反抗现实,但却不愿也不能彻底改变现实。这种着眼于审美而非功利的斗争艺术观及其末造,已势不能穿缣帛,惟有顾影自怜,真是"遍地英雄下夕烟"了。到了世纪末,连这种"斗争"的意义本身也受到质疑与反抗,交响曲必须超越原有的惯性手法,打破音乐进行中的壁垒与界线以及立足于戏剧本质的时间观念。对于西贝柳斯来说,本文讨论的八部作品就是对这一转型的直观诠释。他的前两部交响曲还洋溢着战胜外部艰险与内界矛盾的雄心与自信,而第三交响曲却不可思议地发生了变化,不动声色地抛弃了虚妄的英雄主义。第四交响曲和第五交响曲分别集中展示了两种极端性的对立情绪,既无法相互融合,也不能有以胜出,并且对基本情绪的强有力渲染造成了浓密的意象集合。最终,个体强烈的抒情意识在第六、第七交响曲和《塔皮奥拉》中凝结成了完美的诗性。斗争、矛盾、剧情都消失了,只剩下纯美静谧的观照和面对茫茫大荒时微妙莫测、起伏难言的心绪。而这却是在经历了痛苦的挣扎后方才到达的,这就使他最后展现的凝练诗意不仅可贵,而且真实。这八部作品以短短 30 年的跨度,实则浓缩和预示了上下数百年的文化轨迹。对于中国听者来说,这终

点竟然与我们宝贵的诗学传统隐隐暗合。我们除了心动，惟有低回太息。

（本文部分内容曾以"听见麦田里发出的泛音……——西贝柳斯和他的交响曲"为题，发表于《书城》2015 年 7 月号）

4. 古乐不古　知识考古

在当今西方音乐艺术领域中,"古乐"(Early Music)是一个别开生面、意兴盎然的门类,可以和古典—浪漫音乐及现代音乐形成三足鼎立之势。对于熟悉以交响乐、室内乐为主要载体形式的18世纪晚期以降的"作品式音乐"的中国听众来说,走进"古乐"的世界就意味着可能对欧洲音乐文化产生全新的认识,发现一种既陌生又熟悉的音响氛围。

"古乐"通常指的是从中世纪直至18世纪晚期的、见于乐谱记录的音乐曲目,其时间跨度漫长(从卡洛林时期出现最早的天主教音乐记谱算起,有近千年),风格与种类变化巨大(从格里高利圣咏素歌、游吟诗人歌曲、巴黎圣母院与"新艺术"多声部音乐、文艺复兴无伴奏合唱到巴洛克时代兴起的歌剧、清唱剧、合奏乐、键盘乐等等),历史

文化信息极为丰富（涵盖了从中世纪到近代早期的各种宗教与世俗音乐，涉及不同的演唱方式、乐器类型和方言文学），而"古乐"的演奏与呈现，不同于其他时期音乐曲目的最大特点，正是建立在研究、考证与复原的音乐学基础之上。

"古乐"其实不古，尽管这种音乐实践的对象历年悠远，给人以神秘之感，但其演绎传统其实是20世纪才开始出现并确立的。在所谓古典时期（18世纪中叶至19世纪初期）之前，无论是宗教仪式音乐，还是世俗娱乐音乐，其产生与呈现的社会环境都与当今截然迥异。那是一个封建关系和农业文明还占据统治地位的前现代社会，实践性音乐家只是某种依附于宫廷或教堂的手艺人（与《塞维利亚的理发师》中费加罗的地位相仿），他们一般只关注为自己的受众提供各种音响产品，而不可能将自己的"手工艺制作"作为严肃、高贵、正统的文本化作品来加以传承和研究。经过法国大革命前后欧洲社会的结构性剧变，资产阶级的政治经济实力日益壮大，其意识形态体系也走向成熟，从贝多芬的时代开始，"音乐作品"的概念与实践终于完全成熟并迅速经典化——这种反映着市民阶级的世界观与利益诉求的精神文化，使音乐成为被严肃地聆听、分析、沉思的对象，也成为能够阐

发微言大义(如唯心主义哲学思想和民族主义国族理念)的载体,并借助商业资本机制和机械工业时代的媒介加以传播和复制。所谓"古典音乐"被建构起来,音乐学作为人文学科的分支出现,现代欧洲音乐文化最终具有了独一无二的样貌,并与产生于"旧社会"(ancien régime)的"古乐"渐行渐远、判若殊途。

然而,吊诡的是,正是由于建基于文献学和语文学的音乐史学的高度发达,使学者们将好古之心投向了早期的遗存。从 19 世纪晚期开始,欧洲(以及美国)音乐家和音乐学家对中世纪、文艺复兴和巴洛克时代的曲目的钩沉、整理、复原、上演的学术/艺术活动,成为一发而不可遏的"显学",其势延续至今。而重建(甚至是"重构")早期音乐的演绎的过程本身,也成为西方知识文化界沉思和反观自身文明历程的一个途径。最初,"古典—浪漫时期"树立起来的强大的"作曲家+作品"的惯性,使得人们也力图去寻觅最符合某位音乐大师创作意图或者基于"纯净版"(Urtext)的"原真性演绎"(authentic performance);然而,伴随"语境还原"的深入以及各种学术思潮的震荡(尤其是音乐人类学与社会学视角的介入),"古乐"最终从这种文本的妄念中解脱出来,建立起了近

似于民间音乐的、贴近当时社会文化语境的演绎
实践模式;虽然音乐学院严谨的学术训练使得西
方的古乐艺术家在对待乐曲本体时不同于流行音
乐的演绎者,但以乐谱为依据、基于严谨考证与分
析的即兴和再创造已经成为"古乐"演绎的灵魂。
在此过程中,音乐艺术与各种人文学科乃至自然
科学得以结合,展现出了前所未有的创造空间与
无比丰富的可能性。

　　此次上海音乐厅汇集了欧洲各地极具代表性
的古乐团和对早期音乐造诣深厚的音乐家,向中
国听众呈现"古乐"之精华,可谓近年国内演出界
的一项盛举。五场演出各有特色,犹如不同主题
的集邮展览。汉堡议会音乐家古乐团的曲目涵盖
了 18 世纪小型合奏乐的精华;"绅士乐队"以鸟为
主题的音乐会极其富于奇思妙想,众多与鸟类有
关的 17—18 世纪音乐精品构成一幅细密的镶嵌
画,犹如国画中的工笔花鸟,在怡情之外,亦复引
发遐想;而嘉兰德古乐团的维瓦尔第专场可以让
这位巴洛克弦乐大师的爱好者寄予最大的希望。
意大利拜占庭古乐团对于海顿的演绎,将让听众
有耳目一新之感,发现更为贴近历史原境的早期
管弦乐音响世界。当然,平诺克大师和他的朋友
们的音乐会是本次系列的压轴,他将以极富想象

力的笔法重新诠释弗洛贝尔格、布克斯特胡德、巴赫与亨德尔的杰作,展现巴洛克器乐音乐发展的历史脉络。我们相信,在这些经过知识考古而提炼出的晶莹剔透却洋溢着历史感的音响中,不仅可以发现欧洲音乐艺术源头的特殊魅力,也能感受到这种音乐及其呈现方式与中国民间音乐的相通之处。从某种意义上讲,"古乐"完全可以比交响曲更好地促进中西文化交流,让我们去面对一个与古代中国几曾相识的欧洲。

（本文系为上海音乐厅2018欧洲古乐音乐会所写的节目册导语）

5. 大历史与小宇宙之间的东方与西方:俄罗斯音乐的文化渊源

亚历山大·齐尔品出生于俄罗斯帝国的首都、也是俄国最为西欧化的都市——圣彼得堡。在他作为作曲家成长的初期,受到强力集团(*kuchka*)艺术观念的影响,后者被认为是19世纪欧洲最具创造力的音乐家团体之一,不仅对俄国、也对整个欧洲的音乐文化都产生了影响。在1917年的革命浪潮中,齐尔品的祖国发生巨变,他和家人被迫去了西欧,住在巴黎。在1930年代,他去了中国和日本,对那里的文化与音乐产生了浓厚的兴趣。他参与到了中国第一所欧式音乐学院——国立上海音乐专科学校(今天上海音乐学院的前身)的教学与建设中。时至今日,他仍然因为这段经历被中国音乐家所纪念。

和许多在那个特殊年代离开故土的俄罗斯文学艺术家一样,齐尔品始终没有忘记自己的文化

身份——一个俄国人。自晚年定居美国后，他曾经对自己的传记作者披露心迹：

> 直至今天，我依然后悔离开我所属的祖国，远走他乡。……
>
> 在 1925 年，我本来可以成为法国公民——我的归化请求已经获准，但在最后一刻，我却放弃了，因为我感到自己完全是一个俄罗斯人……我自愿选择保留"无国籍"。在 1938 年，我申请加入美国国籍又获准，也通过了"测试"，但我最后再一次拒绝成为美国人。这一次有两个理由：首先，这一入籍必须基于我和一位美国妻子的婚姻之上，而我正准备和她离婚；其次，还是因为我感到自己完全是一个俄罗斯人。

而这位始终与西欧和美国——一般现代意义上的"西方世界"——自觉保持这一心理距离的音乐家，却有着一种"欧亚文化情结"。这基于他对自己祖国的历史与地理的深切体认：

> 俄罗斯既是欧洲国家，同时也是亚洲国家。无论是地理上，还是种族上，都是一个真

正的"欧亚"帝国。西方和东方都是俄罗斯
的家园，但当和西方相联系时，俄国会由于西
方文化的优越性而有一种复杂的自卑情
绪——而在与东方相联系时，她却感到平等。
并且，俄国也将西方得来的信息带给东方。
对于一个俄罗斯人来说，东方并不是异国，而
是十分熟悉的俄国天性的一部分。西方对于
俄国的影响在物质上可能十分重要，但在精
神上却是破坏性的，而东方对她的影响却极
富于艺术与精神价值。

正是这种信念引领他去了远东，并且在 20 世
纪 30 年代的上海，感受到了这一正遭受现代西方
侵蚀的古老文明的魅力。对东方音乐的热爱与研
究极大地丰富了他的创作语汇与技巧，而这种身
处欧洲却远望亚洲、以融合欧亚为其文化之基的
立场，正像俄罗斯国徽上的双头鹰一样，象征着我
们这一伟大邻国的根本特性，也是理解其音乐历
史中辉煌而复杂的面相的前提。

音乐是比语言和文字更为直接的理解一种外
来文明的窗口，犹如眼睛之于心灵。俄罗斯音乐
集希腊—拜占庭、蒙古—哥萨克与近代欧洲三大
源流为一体，是俄罗斯精神最具象而生动的体现。

作为东罗马帝国的继承人,东正教圣咏成为其音乐艺术最持久的底色;而草原部族的生活习俗使其民间音乐深深烙上了东方民族的色彩;彼得一世以来的维新开放国策,又在频繁参与西方诸侯会盟之同时,培育出了一个精通18世纪艺术音乐的贵族精英阶层。俄罗斯人是一个善于综合各种极端乃至悖论并将其熔铸为坚实基础的族群,犹如陀思妥耶夫斯基的小说中流露出的"病态的深刻性":源自希腊化东正教的古典(而非启蒙)意义上的人道主义思想,具化为长期在专制权威体制下极度敏感的内在心理自剖,又彰显出对于整个近代西方文明危机的普遍意义。这种深刻性只能属于俄国知识分子,而且是我们理解《鲍里斯·戈杜诺夫》和《黑桃皇后》这样的歌剧的背景。19世纪60年代兴起的第一代真正的俄罗斯作曲家在很短的时间内就消化了西欧经典音乐的技术与美学,用音乐的方式为俄国与俄国人描画肖像,并且每每使长期以来视其为化外之地的西欧震惊不已。

这两部歌剧尽管产生于浪漫主义的最盛期,却远远超越了时代。它们呈现出俄罗斯(包括后来的苏联)音乐中的两极:大历史与小宇宙,而二者的关系又绝非不相干,而是我中有你,最终水乳

交融。穆索尔斯基具有惊人的戏剧直觉和音乐创
造力,他的音乐手法多种多样,富于独创性,能将
俄罗斯民间音乐和语言语调的特征创造性地发
挥,常常产生深刻而意外的舞台效果。在《鲍里
斯·戈杜诺夫》中,人民不是作为背景而是作为历
史的伟大参与者和创造者登上了舞台,而且隐喻
了东正教的普世道德观念与宗教伦理价值;而对
于暴君的脆弱、敏感与焦虑的内心活动的刻画,又
使得这一艺术形象超越了一般浮浅的政治功利性
批判。这个王莽式的人物被塑造成复杂多变、有
血有肉的角色,我们能同时感受到野心、多疑、慈
爱、恐惧、狂暴、自恋等多种性格因素在内心中的
碰撞和交织。穆索尔斯基的戈杜诺夫就如同莎士
比亚笔下的麦克白一样,是戏剧艺术中可供心理
分析的悲剧典型。最后,这部杰作相对于其西欧
对应物(例如,威尔第的《唐·卡洛》)来说,更为
发人深省的恐怕是其中体现出的彻底的无政府主
义思想,用别尔嘉耶夫的话来说:"无政府主义主
要是俄罗斯人的创造。有趣的是,无政府主义思
想体系主要是俄罗斯贵族的最上层的创造,例如,
巴枯宁、克鲁泡特金、托尔斯泰。"在很大程度上,
对于体制之恶的洞见是穆索尔斯基深刻的现实批
判性和对人性的洞察力的来源,也通过他独有的

嶙峋、险怪而活灵活现的音乐语言来加以诠释。

在西方,柴科夫斯基大约是最受公众欢迎,但又最遭学术界冷遇的浪漫主义作曲家。在我国,柴科夫斯基无疑也是人们最为熟知的浪漫主义巨匠;对于不在西方语境中的我们,自然也不会受到偏见和流俗的左右。而《黑桃皇后》这部歌剧,拥有并不输于贝多芬晚期弦乐四重奏的思想维度与个性化表现形式。作为一位既走心又有很强代入感的音乐家,《黑桃皇后》将柴科夫斯基最使人着迷的内心情结——凄美的神经质表情、令人悸动的绝望情绪——发展到了极致。这部以"赌博"为主题的音乐戏剧,以对个人在极端处境下心理活动的暗示造成一个巨大的象征:代表某种源自日常需求,却最终超越并吞噬了在现代社会泛滥的艺术、宗教、思想以及各种意识形态的精神力量,掌控了主人公格尔曼寻找爱情和有尊严地生活的全部过程,最终,他被代表着理性、世故、秩序和等级的公爵所挫败。一个无比强大而丰富的小宇宙般的心灵,在一个由规训与理性——具体为资产阶级的契约文化——创造的世俗社会中只能灰飞烟灭。在同时代的同类题材歌剧中,很少有《黑桃皇后》这样预示着现代人生存困境和现代性与人性之冲突的杰作。

　　这样的创作，不仅代表俄罗斯文化独立的品格，甚至影响了世纪之交西欧最重要的音乐革新者——德彪西。在第一次世界大战前，欧洲文化艺术的中心大有东移到俄国的趋势，撇开政治与文化因素不说，俄国及早期的苏联无愧于20世纪欧洲文学艺术的中心。"白银时代"的余绪一直持续到1920年代晚期（甚至可以将帕斯捷尔纳克的《日瓦戈医生》和阿赫玛托娃的《安魂曲》视作其回光返照）。这是真正的黄金一代，可惜其兴也勃，其亡也忽。无数才华横溢的音乐家加入到了这彩虹般的璀璨年代，尽管他们随着旧俄国的消亡而分散到了欧亚大陆各地。而尤可注意者在于，在一个信仰崩解的时代，俄罗斯文艺中的理想与信念仍然存在，就连其无神论甚至也具有了宗教式的使命感。这好似勃柳索夫在《致亲爱的人》（1908）一诗中所言：

　　　　这芬芳的玫瑰花瓣，
　　　　似有烈焰燃烧在它的边缘，
　　　　惟有戴着玫瑰花冠
　　　　才知蒺藜刺痛的隐患。

　　　　把这永不凋谢的玫瑰花冠

戴在你安详的额间，

但你须知每个夜晚

它深藏的荆棘会刺得你痛苦不安。

　　如要寻找与此相配合的音乐意象，我们很容易想起拉赫玛尼诺夫在翌年完成的交响诗《死岛》（作品29）。这部取材于瑞士画家波克林同名画作的音诗具有典型的后期浪漫主义风格特征：体量庞大、色彩浓郁、情感复杂、主题深刻，其深邃神秘而又浓墨重彩的史诗氛围使人不由得联想起那个纷繁而临近动乱的年代。作品仿佛一幅动态的视觉奇观，以蒙太奇式的手法具象地呈现了原画的意境：一叶扁舟驶过波涛汹涌的海面，前方是巍然耸峙的死亡之岛，伟大而莫测，似乎象征着人类无法逾越但又对之充满好奇的终局。这里所寓意的并非现实中的死亡，而是具有永恒意味的追思：生命的意义究竟何在？人类究竟能否逾越？群体、个体与自我的本质关系竟是如何？作品充满了典型的拉赫玛尼诺夫式的描写手法：象征浩瀚起伏的水面的弦乐音流、预示着希望的上扬主题、悄然插入的象征死神的《震怒的日子》素材、表现斗争与冲突的激烈的主题展开，还有在绚烂后复归于神秘之境的沉雄意象……这些细部刻画

并未流于描绘本身，而是统摄于崇高而幽深的意
境与激情澎湃的戏剧性冲突，俨然是那般大气、浑
朴与真切。这是世纪儿们孜孜以求的终极关切，
但其基调却是泥土的颜色。谁能否认这是对即将
到来的伟大革命与社会实践的预示。

　　和西方同道相比，俄罗斯作曲家更具有文学
家的气质——他们的音乐与同时代的社会政治形
势同气相通，无比强劲地融入时代的脉搏。斯克
里亚宾这位在天地玄黄、新旧交替之际极力鼓吹
声音神秘主义的遁世者，其作品在苏联刚刚成立
之后竟然被作为无产阶级音乐的先声，用卢那察
尔斯基的话来说，是"标志着我们革命的预感的音
乐上的高峰"。而继承了19世纪全部遗产的苏联
音乐家，一如既往地展现出不同于20世纪欧美音
乐的美学诉求与道德关怀。无论是肖斯塔科维奇
充沛的诗意反讽，还是古拜多林娜旷远的深邃静
穆，这种难以言说的、犹如在现代性岩石的缝隙间
生长着的俄罗斯性，却构成了当今基督教世界中
最动人的音乐景观。

　　对于中国，俄罗斯音乐可能具有更为特殊而
不可替代的意义。我们在地缘上相接，在文化上
相近，在历史与现实中的关系丰富而紧密。在当
代，俄罗斯音乐遗产中深厚的人道主义内涵与宗

教式情感构成了对于现代性的反思和对全球化的反抗，也成为那些对浪漫—革命理想有着挥之不去的乡愁者们的魂器。而中国听众对于俄国音乐的聆听，不断呼应与诠释后者中的东方文明元素，这不正是为了实践齐尔品"欧亚音乐的理想"吗？

6. 繁华留胜迹　风骚最旖旎

—— 国家大剧院管弦乐团 2019/2020 乐季"俄罗斯万花筒"系列音乐会

1917 年十月革命尽管改变了俄罗斯国家及其统治下的东欧、中亚各族的命运,但并没有决定性地改变从 19 世纪中叶发轫的俄罗斯艺术音乐的发展方向。虽然同时代西欧音乐的主流在第一次世界大战前后已经面临关键性的转折,虽然一些"先锋派"音乐也曾在 1920 年代的苏联引起很大反响,但由于各种因素,20 世纪上半叶苏联音乐对 19 世纪俄国音乐的延续性要远胜于变异性:我们完全可以把 1861 年圣彼得堡音乐学院建立直到 1964 年赫鲁晓夫下台的一百年看作俄罗斯—苏联音乐繁荣滋长的一个世纪。就整个俄国音乐的历程来看,这段时期大约相当于西欧音乐史上的 19 世纪,是一个大师辈出、杰作丰盛的时期。

俄国的地理位置和民族文化属性都十分复

杂。以东斯拉夫人为主体,但在形成过程中吸纳
了许多其他斯拉夫族群,还包括大量西欧、近东和
中亚的族裔(许多音乐家都有非俄罗斯姓氏,像赛
扎尔·居伊、梅特涅尔、格里埃尔、穆拉杰利等等,
肖斯塔科维奇的祖辈也是波兰人);其国族文化以
拜占庭帝国的东正教传统为底色,蒙古人好几个
世纪的统治带来了强烈的东方成分和草原习俗,
18世纪开始又因彼得大帝的改革和叶卡捷琳娜
女皇的扩张引入了西欧近代文明。法国革命与拿
破仑战争使沙皇频繁参与西方各国的会盟交聘,
成为19世纪欧洲国际秩序的重要一员。俄国的
知识分子和文化精英在完全融入西欧学术与艺术
语境的同时,又强烈地关注着本国国情与人民心
理的特殊性,其精神境界和思想深度往往超越狭
隘的一国一族,成为整个近代西方文明中不可或
缺的成分。19世纪俄国知识界的代表人物,如巴
枯宁、涅克拉索夫、陀思妥耶夫斯基、托尔斯泰等,
都对整个基督教世界产生了巨大影响。俄罗斯艺
术音乐传统的形成虽晚,但却建立在这样博大厚
重的基础之上,其异军突起、一鸣惊人也就并不让
人吃惊了。

此次国家大剧院管弦乐团新演出季中预备呈
现的众多俄罗斯—苏联音乐作品,从柴科夫斯基

到肖斯塔科维奇,正好是这一辉煌世纪的浓缩,并涵盖了不同时期音乐主流中的各种倾向。这七位作曲家也正好构成了几个主要的代际:柴科夫斯基(1840—1893)与里姆斯基·科萨科夫(1844—1908)是19世纪后半叶最负盛名的两位作曲家,他们所各自任教的莫斯科音乐学院与圣彼得堡(列宁格勒)音乐学院也是培育专业音乐人才的两大具有竞争性的阵营;拉赫玛尼诺夫(1873—1943)和斯克里亚宾(1872—1915)是一战前成熟的俄国作曲家中最为天资横溢的,但其音乐风格大相径庭;斯特拉文斯基(1882—1971)和普罗科菲耶夫(1891—1953)比他们更晚一辈,属于旧俄国培育的最后一代音乐家,二人在一战前后都以激进的先锋派著称,但后来又都发生了转向:前者独立特行,不惜以今日挑战昨日,后者顺应形势,做了社会主义现实主义的祭酒;肖斯塔科维奇(1906—1975)生在红旗下,是真正意义上的第一代苏联作曲家,其创作盛期大致在1930—1960年前后,打上了强烈的"斯大林时代"的印记。肖氏自觉继承了19世纪俄罗斯音乐深刻宏大的精神遗产,有着鲜明的历史意识和复杂的现实指涉,这是穆索尔斯基所开创的传统。

这几代作曲家都有着清晰的师承或对手关

系。柴科夫斯基与里姆斯基·科萨科夫都受到了
"强力集团"的创始人巴拉基列夫不同程度的影
响,但对于前者的创作生命产生更为决定性作用
的鲁宾斯坦兄弟则与具有民粹主义倾向的业余音
乐家在旨趣上各不相同。柴科夫斯基与里姆斯
基·科萨科夫两派的关系很微妙,有些类似瓦格
纳和勃拉姆斯在德国音乐界的情况。拉赫玛尼诺
夫与斯克里亚宾同出于莫斯科音乐学院,且自幼
是同学,拉氏的早年特别受惠于柴科夫斯基,成为
20世纪俄式浪漫主义传统的自觉继承人。斯特
拉文斯基和普罗科菲耶夫都是里姆斯基·科萨科
夫的学生,肖斯塔科维奇则师从后者的学生兼女
婿马克西米利安·斯坦因伯格。总之,这一时期
的俄—苏音乐家就生活、教育和创作环境及社会
关系而论,都有着千丝万缕的联系,同属于一个精
神与利益共同体。这种情形在整个西方音乐的大
环境中,与以巴黎音乐学院为核心的法国作曲家
群体较为相似(法俄两国的国情亦较为趋同,且艺
术家的生存机制与国家政权的关系都很密切),而
与其他欧美国家则有很大不同。

　　由此,我们似可以把这八位作曲家的十余部
作品视作一个整体来理解,犹如围绕同一主题布
置的画展或邮展,并可以按照时代划分成四个单

元。柴科夫斯基与里姆斯基—科萨科夫生活在
19世纪后半叶,代表着俄罗斯音乐中浪漫主义的
盛期;拉赫玛尼诺夫与斯克里亚宾是"世纪末"一
代,是晚期浪漫主义大师;斯特拉文斯基是最早的
现代派,一战后长期生活在西欧和美国,在西方音
乐的主流中独标一格;普罗科菲耶夫、哈恰图良与
肖斯塔科维则是苏联音乐史前期最重要的作曲
家。在19世纪晚期的单元中,柴科夫斯基的《E
小调第五交响曲》(作品64号,1888年)是一部巅
峰之作(尽管作曲家本人并不喜欢这部作品),个
性很突出,又具有浪漫主义后期交响音乐的风格
特点。有的批评家认为,柴氏的后三部公认为传
世之作的交响曲,可以当作情节连贯的"自传三部
曲"来理解。这三部曲的主题便是探讨内心与外
界、个人与命运的关系。《第四交响曲》提出了这
个命题,给人以某种遐想和展望,《第六交响曲》
宣告了内心与个人的彻底失败,而《第五交响曲》
向我们陈述了斗争的波澜壮阔的过程以及艺术家
越来越复杂的心理发展过程。讲天人交战,当然
是交响曲这一纯音乐体裁的题中应有之义,但柴
科夫斯基的讲法则带有高度人格化的魅力。虽然
缺乏德国式的动机发展技术,但凭借自己的创造
力(尤其是在主题陈述后马上加以展开的手法,使

呈示部中很快就出现情绪高潮;而精致的乐队写
法又充分展示了旋律重复对于推动戏剧进程的动
量),却独辟蹊径、不落窠臼地将思考与独白注入
夸张而优美的音乐形象。整部套曲的第二乐章篇
幅宏大,而且有成为全曲中心的意图(这是后期浪
漫主义交响曲创作的一个趋势),迷人而忧郁的抒
情式冥想,再度被命运的闯入所中止。这痉挛式
的表情通过圆舞曲中一闪而过的紊乱延续着,使
得末乐章那貌似无边无际的欢乐情景的意义变得
难以言喻。矛盾得不到解决,反而变得更加不平。
这个对于交响曲来说永远存在的问题,超越了柴
科夫斯基的生命,在后来的俄罗斯作曲家那里延
续着。"世纪末单元"中斯克里亚宾的《第四交响
曲"狂喜之诗"》试图用彻底的神秘主义去解除面
对现实的恐慌,最后造成了星云般的极端碎片意
象;而在拉赫玛尼诺夫那里,在经历了无数尝试之
后,在《帕格尼尼狂想曲》(作品43)中最终以浓得
化不开的乡愁的隐喻,宣布了对这一命题的浪漫
主义方式回答的终结。可能在无数后继者中,最
引人注目的是肖斯塔科维奇(最后一个单元"苏
联音乐"),在他的交响曲中,尽管听不到不变的
愁绪和浓郁的煽情(这是柴科夫斯基被许多西方
评论家反感的原因),但所关注的基本问题并没有

改变:仍旧是"天人之战",并且是一个更为敏感
多思的内心和更为残酷多变的世界的战场。肖斯
塔科维奇不仅仅演绎主观心理对客观世界的印
象,而且试图作为中立的旁观者考察这斗争着的
双方,这是他后斯大林时代几部交响曲的归宿,也
是俄罗斯古典音乐中现实主义传统的高峰。

　　宏大深邃的"人性"主题之外,是面向广袤之
域的"支流":俄罗斯—苏联音乐在具有民族民间
色彩的标题音乐方面取得的成就,可谓独步于世。
这一成就在这次"俄罗斯音乐大展"中有充分的
体现:里姆斯基·科萨科夫的《西班牙狂想曲》
(作品34)和普罗科维耶夫根据芭蕾舞剧配乐改
编的《罗密欧与朱丽叶组曲》(作品64)都展现出
一种立足于东欧文化本位的"异国情调",从中可
以感受到比西欧音乐家更为强烈的风土色彩和怀
古情愫。对民间曲调的改编和故事风俗的采撷,
最终反哺专业创作,在20世纪之初形成所谓的
"原始主义"新浪潮。时至今日,《春之祭》可能仍
然是斯特拉文斯基最负盛名的作品:神秘的祭祀
场景、狂乱的舞蹈节律、音响化的织体写作,都一
反学院派的雅致和浪漫主义的抒情,也挑衅着布
尔乔亚的趣味。这部在当时极富争议之作拉开了
现代音乐的大幕,也触发了一战前后许多创造性

的音乐流派。斯氏一生风格多变，不拘一格，出入古今，独立特行。流落他乡半个世纪后，这位耄耋老人于 1962 年秋回访故国，亦是百感交集、不胜唏嘘。故国风华何处寻，白头独自抚幽心。

那些出生于"白银时代"，经历过两次大战的作曲家已是"遍地英雄下夕烟"了。俄国音乐史上最为辉煌的时代落下了帷幕，接下来当任由后人对往事予以阅读、诠释与反思。值此中俄建交 70 周年之际，国家大剧院管弦乐团回首历久弥新的俄式声音，重现跨越世纪的深邃乐思。音乐如同人类精神文明的"化石"，具象的声响将漫长岁月中潜藏的人类情感娓娓道来，容得后人一窥繁华之时的旖旎之境。

（本文系为国家大剧院 2019/2020 乐季俄罗斯系列音乐会而作，刊载于国家大剧院 2019/2020 年乐季手册）

7. 花落咏时节　林深见隐微

——评斯卡拉歌剧院制作两部莫扎特歌剧在上
　音歌剧院的演出

桂华之季,贞元之年。刚刚成为本市匠作杰
构的上音歌剧院甫一落成,就邀请意大利最富盛
誉的米兰斯卡拉歌剧院(Teatro alla Scala)前来献
演两部歌剧——莫扎特的《假扮园丁的姑娘》与
《魔笛》。以彼邦之粹,结吾人之心,为中华人民
共和国成立 70 周年平添重译之喜,允为今岁海上
中外文艺交流的盛举。自 10 月 18 日至 24 日共
上演 6 场,场场皆爆满,好评如潮。一票难求之
下,这座全新歌剧院的人气蔚然高涨,隐然有成为
东南半壁经典音乐戏剧制作与传播中心的势头,
可谓正当其时、潜力无限。

此次献演的两部作品分别由不同团队制作。
《假扮园丁的姑娘》虽出自这位活跃于吾国清代
乾隆后期的欧洲大作曲家之手,却是一部不太知
名的早岁戏作,其戏情与音乐都有特色,但不甚平

衡圆熟,在欧美舞台向来亦少问津。此次由一位极富才华的青年导演威克-沃克(Frederic Wake-Walker)带领一批斯卡拉剧院经验深厚的艺术家全新打造,颇有钩陈采故、发老树新花的命意。演出整体上清新不俗、错落有致,演唱者的表现自是精彩,乐队、服美、灯光等等,无一不佳(古乐队指挥迭戈·法索利斯[Diego Fasolis]亦是可圈可点),透过原作的凡庸反见得细部的藻丽,不愧以人托戏。而《魔笛》一剧,自问世以来就独擅大名,且话题纷纭,已经成为现代西方文化景观中的一个山头了。这样的戏码,保本容易,创新极难,但可供挖掘的创意也是与时俱进。这次由斯卡拉学园(Teatro alla Scala Academy)所呈现的制作,中规中矩、差强人意,惟演员台上大多稚嫩、导演品味较为拘泥、舞台陈设稍嫌过时,作品的妙处虽然无法掩盖,叹赏之余,有以戏托人之感。

　　《假扮园丁的姑娘》(*La finta giardiniera*, K. 196)系莫扎特1774年在萨尔茨堡宫廷艰难度日之际,为年末的慕尼黑狂欢节而作。这部意大利语喜歌剧在1775年元旦之后的节日氛围中获得极大成功。对作曲家不友好的雇主——萨尔茨堡的柯罗莱多大主教,面对其他权贵的祝贺,用莫扎特父亲在家信中揶揄的口气形容,只能"窘迫不

安地鞠个躬、耸下肩"。由于是他弱冠之前不经意
"干活"的产品,歌剧脚本(作者不明)实在是一出
无厘头的荒唐闹剧,用音乐史家的话来说,"属于
那种在 5 年后很可能被莫扎特拒绝的一类",但作
为一部充满巧合的喜剧,剧中人物关系——全数
基于三角或四角情爱——错综复杂、宛如迷楼,就
局部来说,是很有效果的,充满笑料的误打误撞也
俯拾皆是。而配乐可说是既成功,又失败:全剧弥
漫着华丽动人的咏叹调(共 27 首,7 位出场人物
平均可以每人摊到差不多 4 首),这对于听不懂意
大利语但又喜欢音乐的听众倒颇受用,但由于好
听的唱段多到花团锦簇,反而使有可能挖掘出来
的些许戏剧张力也不了了之。对此,导演及其
团队花大力气进行了补救,通过调动舞台因素,充
分突出了剧中几个精彩的重唱环节,对人物心理
的微妙变化也渲染得恰到好处,不急不缓,荒诞中
见平实。几位演唱者都功力深厚、唱作俱佳,尤其
是饰演"市长"一角的克罗地亚男高音斯皮瑟
(Kresimir Spicer)给人印象最深,完全披露了莫扎
特喜歌剧中一以贯之的桑中云雨之想象暗示,又
能奇迹般地见好就收,使人喷饭绝倒。

　　若说这部卑之无甚高论的作品,代表天才迈
向成熟的起步,那么紧随其后的《魔笛》(Die

Zauberflöte, K. 620) 就是这一探索的终结与华彩, 同时又是一部别开新局的奠基之作。经过 10 余年人世沧桑, 昔日神童已经褪去铅华, 识得人世之神奸炎凉, 而此时欧洲政治的动乱, 又使得社会上乱象频仍, 许多以普世性为号召的激进思想横行于精英分子之中, 莫扎特不能不受其蛊惑熏染, 于是遂产生了这部寄托深远、寓意丰富的杰作。作为一个靠手艺吃饭的音乐家, 莫扎特的三观本来是传统的。1778 年, 他在巴黎听闻伏尔泰的死讯, 便在给父亲的信中提到 "那个不信神的大恶棍, 好比一条狗, 已经像畜生一样得应有之报了", 但这种对于乱臣贼子的决绝态度, 随着他自己与萨尔茨堡大主教冲突的激化, 逐渐变得模糊了。从他被大主教的手下一脚踢出府邸, 到愤而前往维也纳谋生, 其间违背父命与韦伯家女儿成婚, 又因挥霍无度、不善理财而债台高筑, 最终在穷困潦倒之中辞世(也就是在《魔笛》上演后两个多月), 莫扎特的思想日益体现出一种超越于一般市民阶级心理的 "个人主义的现代性", 这不啻是他最终接受共济会思想并应什卡内德之邀创作这部德语喜歌剧的原因。在这部作品中, 莫扎特不自觉地完成了向启蒙主义者的转变, 他运用一个艺术家炉火纯青的手法与出色的想象力露骨地宣扬现代

性价值观,并以高度脸谱化(但同时在音乐性上也
是极具感染力)的手段,去具象"进步"与"反动"
的对立,阶级斗争开始成为除性爱之外,莫扎特音
乐戏剧最重要的主题(在其晚期歌剧中,二者往往
交织在一起)。这"两种是非"的对立在法国大革
命之后又震荡了200余年,余波及于今日,其范围
也因欧洲列强的扩张从地方走向全球。我们可以
认为,《魔笛》产生之后,人类社会历次的重大革
命与变革都可以在这部音乐戏剧所预设的观念框
架中予以探讨,这不能不说是作品对于之后历史
的重大而本质的意义。然而,一部伟大的艺术作
品,又注定会因时代的变迁不断更新诠释与理解
的维度。莫扎特并非教条主义的知识精英,而是
关注食色本能的艺术家,在《魔笛》中,他又埋下
了许多足以嘲弄、质疑乃至颠覆已经被证明是极
其虚伪和虚弱的现代西方价值观的伏笔,例如,捕
鸟人这个被刻画得赞不绝口的人物,就具有桑丘
或八戒式的常识性智慧——这,也正是莫扎特的
智慧,是莫扎特成熟的作品中最让人感动的人文
内涵。在具有思想家品格的歌剧工作者的把握
中,这些细胞将会被精心培育,并以一种更为老道
精微的形式,在舞台上加以指涉和暗示。

　　遗憾的是,此次斯卡拉学园版的《魔笛》还远

远达不到这个预期。但这一教材式的制作可能正由于其谨慎和忠诚，倒是使萨拉斯特罗近乎传销家的教年轻人忤逆父母的洗脑法，相对于夜后封建家长式的威胁，在洞悉个中利害者的眼中，更传递出神秘主义的危险性——导演确实花了很多心思，去表现加入智慧神殿之过程的班扬式的惊心动魄，这不经意间让人想起近代早期欧洲巫术崇拜与巫术迫害的厚重历史；而他对于那个本应以耶稣会反动派面目出现的黑人莫诺斯塔托斯的塑造，又带着较为拙劣的种族主义倾向。无奈、或者幸而看到最后，真正使人信服熨帖、回味无穷的，还是帕帕根诺这个普普通通的凡人；而在整场演出中，唱念和表演最成功的角色，碰巧也是他！

（原文刊载于《解放日报》2019 年 11 月 3 日）

8. 江声浩荡自天外

—— 傅雷艺术观念中的"国粹"与"西学"

江声浩荡，自屋后蜿蜒升起……

在上个世纪，凡读过罗曼·罗兰的长河小说《约翰·克里斯多夫》的中国读者，大约没有人不会在激昂震荡之外，亦复掩卷沉思。而当这个时代已渐行渐远之际，这部巨著大约成为了空谷回音。而它的译者，傅雷（1908—1966）先生的面相，是否在历史的尘埃落定后，愈加清晰了呢？

因为在法国文学译介方面的杰出成就，傅雷作为文艺批评家的地位往往被翻译家的光环所掩盖；其实，如果把他的翻译事业视作某种特殊形式的"文学创作"；那么他历经沧桑给我们留下的艺术批评文字，就是在实践基础上的提纯与反思。这些主要产生在 1930—1960 年代的文论，涉及中西文学、美术和音乐的方方面面，在汪洋恣睢、纵

横挥斥的文风之下,焕发着精纯的思想史意味。如果从 20 世纪中国知识人在遭遇着传统、西学与当下三者夹击时所表现出的复杂深刻的心态视之,傅雷的文艺观念中某些特殊之处,不啻为一面暗夜中的明镜,折射出"士人"在转型为"知识分子"时纷繁的心绪、难解的困惑与不懈的坚守。

20 世纪上半叶,在涵泳古典文化的精神世界,又同时对欧洲近世美术和音乐经典有着贯通式理解的中国批评家中,傅雷当不作第二人想。从 1930 年代初起,傅雷在从事文学翻译工作之外,就是一位极其活跃的文艺批评家与活动家(傅雷亦积极参加左翼政治活动,是中国民主促进会的创始人之一,见其本人在 1957 年"反右"中所写的"自述",本文兹不涉及)。除了短暂在上海美专任教之外,他积极参与了上海美术界和音乐界的一些重要活动,曾策划为黄宾虹、庞薰琹举行画展,亦为梅百器举行追思音乐会,并组织谭小麟遗作保管委员会,积极促成其作品的传布。以上四人,均为中国近代艺术史上的重要人物,而傅雷对他们的关注与支持,也反映出他的艺术观念及其背后丰富的思想来源。

如果我们分别从音乐批评家和美术批评家两种身份来审视之,乍一开始,会发现两个很不同的

"傅雷"：几乎是激进的西化论者和保守的国粹派的二元并立。傅雷对于西方近世音乐（主要是18、19世纪——即所谓"古典—浪漫时期"——的经典作品）的推崇，尤其以其对贝多芬音乐的介绍为代表。他不仅翻译了罗曼·罗兰的《贝多芬传》，还专门撰写了《贝多芬的作品及其精神》一篇长文（1943），在当时，这可算得上是具有较高学术价值与知识密度的"音乐学"著述。而对于中国传统民间音乐，傅雷虽鲜有专门性论述，但从他遗留下来的片语只字中所见，大多是负面而贬斥的：

> 中国音乐之理论上的、技巧上的缺陷是无可讳言的事实。（《中国音乐与戏剧的前途》，1933）

> 大抵川戏与中国一切的戏都相同，长处是做功特别细腻，短处是音乐太幼稚，且编剧也不够好；全靠艺人自己凭天才去咂摸出来，没有经作家仔细安排。而且 tempo（节奏）松弛，不必要的闲戏总嫌太多。（1954 年 3 月 19 日致傅聪的信）

> 谈词、谈曲的序文中都提到中国固有音乐在隋唐时已衰歇，宫廷盛行外来音乐；故真

正古乐府(指魏晋两汉的)如何唱法在唐时已不可知。这一点不但是历史知识,而且与我们将来创作音乐也有关系。……昆曲之所以如此费力、做作,中国音乐被文字束缚到如此地步;都是因为古人太重文字,不大懂音乐;懂音乐的人又不是士大夫,士大夫视音乐为工匠之事,所以弄来弄去,发展不出。汉魏之时有《相和歌》,明明是 duet(二重唱) 的雏形,倘能照此路演进,必然早有 polyphonic(复调的) 的音乐。不料相和歌词不久即失传,故非但无 polyphony(复调音乐),连 harmony(和声)也产生不出。真是太可惜了。(1954 年12 月 31 日致傅聪的信)

总而言之,(中国音乐)不发达的原因归纳起来只是一大堆问题,谁也不曾彻底研究过,当然没有人能解答了。近来我们竭力提倡民族音乐,当然是大好事。不过纯粹用土法恐怕不会有多大发展的前途。科学是国际性的、世界性的,进步仍是进步,落后仍是落后。一定要把土乐器提高,和钢琴、提琴竞争,岂不劳而无功。(1964 年 4 月 23 日致傅聪的信)

这种"落后"与"先进"之别,不仅是傅雷,也是几乎绝大多数那个年代关注音乐问题的知识分子在将中国固有音乐和欧洲"古典"音乐进行对比后所作出的判断。20世纪的中国音乐教育与创作、表演实践的基本特质,正是本着这种理念,用"先进的"(或者说"科学的")西方经验与方法,对"落后的"中国音乐不断进行改造(这与日、韩等邻国将传统—民间音乐加以经典化、保护延续,并使之与西方外来音乐体系并行不悖的做法大相径庭)。如果从更为宏大的思想史层面端视,这种"进化论"的观念,与"五四"一代所倡导的反传统、求进步的价值取向如出一辙。

然而,有趣的是,在美术批评方面,他却体现出了"传统主义者"的面目。傅雷早岁留学法国,专攻美术史,其著译中,如丹纳《艺术哲学》、《世界美术名作二十讲》均有极高的学术价值,对欧洲绘画历史的了解不可谓不深。如果想当然耳,其对国画的态度当与对中国音乐近似,可是如果稍微窥探其对中西绘画艺术的看法及对20世纪中国美术界的评论,我们将看到的是固守传统、不从流俗的另一面。

在1961年7月致旅居新加坡的好友、画家刘抗的一封信中,傅雷十分精到地分析了中国绘画

与欧洲绘画在技法与美学上的差异：

中国画与西洋画最大的技术分歧之一是我们的线条表现力的丰富，种类的繁多，非西洋画所能比拟。

从线条（中国画家所谓用笔）的角度来说，中国画的特色在于用每个富有表情的元素来组成一个整体。正因为每个组成分子——每一笔每一点——有表现力（或是秀丽，或是雄壮，或是古拙，或是奇峭，或是富丽，或是清淡素雅），整个画面才气韵生动，才百看不厌，才能经过三百五百年甚至七八百年一千年，经过多少世代趣味不同、风气不同的群众评估，仍然为人爱好、欣赏。

线条虽是中国画中极重要的因素，当然不是唯一的因素，同样重要而不为人注意的还有用墨，用墨在中国画中等于西洋画中的色彩，不善用墨而善用色彩的，未之有也。但明清两代懂得此道的一共没有几个。虚实问题对中国画也比对西洋画重要，因中国画的"虚"是留白，西洋画的虚仍然是色彩，留白当然比填色更难。最后写骨写神——用近代术语说是高度概括性，固然在广义上与近代

西洋画有共通之处,实质上仍截然不同,其中牵涉到中西艺术家看事物的观点不同,人生哲学,宇宙观,美学概念等等的不同。

在这篇长信中,傅雷还无所顾忌地批评了近代中国画家的优劣。从中不难发现,他对于国画家的推许要远远高于油画家(对刘海粟评价不高,指其"自欺欺人";对徐悲鸿更是斥为"欺世盗名");而在国画家中,又特别推重居于文人绘画正统一系的大师(尤其是石涛和黄宾虹;而对张大千这样游离于文人画语境传统边缘者,亦视之蔑如)。由于是写给自己多年前留法学艺的好友,又是在私人信函中畅所欲言,这封晚年书信可谓是其美术观念表达的一个总结。无疑,傅雷完全是作为中国古典文人画的"局内人",运用这一话语体系的概念与范畴来评断西方美术和中国近代画家的;这与作为音乐评论家,他却是站在欧洲近代经典音乐的立场来看待中国音乐和音乐家的取径恰成对照。

由此,我们似乎涉及到了傅雷的文艺思想中一个关键性的分野(也可以说是理解其面对国粹/西学时不同态度的原因的切入点),即对于中国固有文学艺术中,已经经历了"经典化"过程,融入

古典文脉的成分(如文本文学和文人画),持有一种"本位性"理念,并以此为标准去反观西方文化中的对应物;对于未能具有此种特质的艺术(如民间音乐),则以进化论立场视之;而对已经成为一种近似于文本艺术的"文学性音乐"——如贝多芬、舒伯特、肖邦的作品——则极力扬揄,视其为承载欧洲核心人文价值的圭臬。

然而,"落后"与"先进"这样的价值范畴,其本身也是历史发展的产物,会随历史发展而被扬弃。在受到唯理主义和进化论观念影响的欧洲18—19世纪思想家来看,"先进"与"落后"是绝对的价值尺度(以"科学理性"为前提);而在经历"后现代"思潮荡涤的现今,这一尺度最多只能是相对的(甚至在价值多元论者看来,根本不能成立)。如果说一战后的西方学术界还秉持着经典化的立场(或者说是欧洲中心主义的"偏见")轻视非西方的各种音乐;那么二战后伴随民族音乐学的兴起,这种秉持"西方中心论"视角认为非西方音乐"落后"并需改造的言论已经烟消云散了。但任何特定历史时期所产生的主流观念都有其必然性(甚至可以说是"合理性"),同时也能动地影响着其后的历史。在受19世纪西方音乐学观念影响的中国学者看来,中国音乐的"落后"是不争

的事实(这与近代中国在物质文明和工业技术上的落后恰恰具有直观对应性),这种认识在当时不仅存在而且是一种普遍的社会心理;而在今日,这几乎已经不具有任何严肃的学理价值了。

但当我们再端视傅雷对于黄宾虹的绘画艺术的鼓吹和宣传时,则不难感受到,除去其对于黄氏所代表的自元代以降的文人画笔墨传统的推崇之外,还将黄宾虹的艺术人生视作传统士人精神的具象体现——无论是基于伦理的维度,还是审美的维度,这与傅雷一生用舍行藏的标准亦隐然相通。在他为黄宾虹主持的画展而作的《观画答客问》一文中(与前述贝多芬长文作于同年),这种"儒生"和"古人"的面目体现得淋漓尽致。这篇以问答形式而作的画论深得"事发乎沉思,义归于翰藻"的神理,不仅言辞雅驯赡丽,而且论事鞭辟精到,且不乏西画原理之比较轩轾,在中国画论史中当占有一席之地。他以西方美术史的训练与根底,能直造中国画之门户,又表出其精髓,正可谓是美术批评家中的"国故派":

　　笔墨之于画,譬诸细胞之于生物。世间万象,物态物情,胥赖笔墨以外现。六法言骨法用笔,画家莫不习勾勒皴擦,皆笔墨之谓

也。无笔墨，即无画。

一涉图绘，犹有关乎全局之作用存焉。可谓"自始及终，笔有朝揖；连绵相属，气派不断"，是言笔纵横上下，遍于全画，一若血脉神经之贯注全身。又云"意存笔先，笔周意内；画尽意在，像尽神全"；是则非独有笔时须见生命，无笔时亦须有神机内蕴，余意不尽。以有限示无限，此之谓也。

欧洲 19 世纪晚期直至 20 世纪的视觉艺术的主流经历了从具象写实到抽象符号的剧烈变化，而对于本身已经成为高度发达且自洽的隐喻与指涉系统的中国文人画而言，这犹如"去除匠气、回归元真"，是西方绘画在观念层面最终反而走向了以"妙在似与不似之间"为目的和以"境外之象"、"微言大义"为宗旨的东方美学之视域。而傅雷对这一趋势洞若观火：

山水乃图自然之性，非剽窃其形。画不写万物之貌，乃传其内涵之神。若以形似为贵：则名山大川，观览不遑；真本俱在，何劳图写？摄影而外，兼有电影；非惟巨纤无遗，抑且连绵不断；以言逼真，至此而极，更何贵乎

丹青点染?

　　初民之世,生存为要,实用为先。图书肇始,或以记事备忘,或以祭天祀神,固以写实为依归。逮乎文明渐进,智慧日增,行有余力,斯抒写胸臆,寄情咏怀之事尚矣。画之由写实而抒情,乃人类进化之途程。

　　艺人何写? 写意境。实物云云,引子而已,寄托而已。古人有言:掇景于烟霞之表,发兴于深山之巅。掇景也,发兴也,表也,巅也,解此便可省画,便可悟画人不以写实为目的之理。

　　昔人有言:"看画如看美人。其风神骨相,有在肌体之外者。今人看古迹,必先求形似,次及传染,次及事实:殊非赏鉴之法。"其实作品无分今古,此论皆可通用。一见即佳,渐看渐倦:此能品也。一见平平,渐看渐佳:此妙品也。初若艰涩,格格不入,久而渐领,愈久而愈爱:此神品也,逸品也。观画然,观人亦然。美在皮表,一览无余,情致浅而意味淡,故初喜而终厌。美在其中,蕴藉多致,耐人寻味,画尽意在,故初平平而终见妙境。若夫风骨嶙峋,森森然,巍巍然,如高僧隐士,骤视若拒人千里之外,或平淡天然,空若无物,

如木讷之士，寻常人必掉首弗顾，斯则必神专志一，虚心静气，严肃深思，方能于嶙峋中见出壮美，平淡中辨得隽永。惟其藏之深，故非浅尝所能获；唯其蓄之厚，故探之无尽，叩之不竭。

傅雷评价文艺作品，向来严苛（如其对于萧伯纳、张爱玲的评陟和对于翻译问题的品藻，均不轻易许人；对美术界更是批评远多于表扬），然却对于当日尚被许多艺界中人视为陌路的黄宾虹高扬备至（黄氏亦将傅视作平生知己，对此文也倍加赞许），显见其卓尔不群之见识：尤其是将艺术作品视作艺术家个体人格之外化的观念，在儒家文艺理论中实在具有悠久而坚实的基础（傅雷尝有论塞尚文章一篇，亦持此种立场）。如果再深入考察，便会感受到这种来自古典中国传统文脉的精神性要素，成为了他内心世界最为核心的基质，其意义远过于以"先进"/"落后"为标准的现代性理念（对于当日欲以西方画学改良中国绘画者，他在致黄宾虹的信中直斥为"幼稚可笑，原不值一辨，无如真理澌灭，识者日少，为文化前途着想，足为殷忧耳"）。由此，我们再反观其对于西方音乐的评介，竟然发现这种"士人精神"也成为了傅雷宣

扬贝多芬的理由,而且是其接受西方近代音乐文
化的重要思想基础。他不仅在所译《贝多芬传》
的卷首摘录了孟子"天将降大任于斯人"一段话,
而且还在"译者序"中开宗明义地写道:

> 惟有真实的苦难,才能驱除浪漫底克的
> 幻想的苦难;惟有看到克服苦难的壮烈的悲
> 剧,才能帮助我们担受残酷的命运;惟有抱着
> "我不入地狱谁入地狱"的精神,才能挽救一
> 个萎靡而自私的民族:这是我十五年前初次
> 读到本书时所得的教训。

从他对于贝多芬强毅人格和作品中洋溢的不
从流俗之命意的推崇,隐约让读者想到"夫《诗》
《书》隐约者,欲遂其志之思也。……诗三百篇,
大抵贤圣发愤之所为作也。此人皆意有所郁结,
不得通其道也……"(司马迁《史记·太史公自
序》);"或离谗放逐之臣,途穷后门之士,道感轲
而未遇,志郁抑而不申,愤激委约之中,飞文魏阙
之下,奋迅泥滓,自致青云,振沈溺于一朝,流风声
于千载,往往而有。是以凡百君子,莫不用心焉。"
(魏征《隋书·文学传》序);"大凡物不得其平则
鸣……有不得已者而后言,其歌也有思,其哭也有

怀。凡出乎口而为声者,其皆有弗平者乎!"(韩愈《送孟东野序》)这样基于儒家人格学说的具有强大文化惯性的论艺传统,而这种"发愤为文"、"穷而后工"和"宁为玉碎"的艺术——人生一体化的立意无疑贯穿了傅雷这位"士人"的整个生命历程。

　　然而,在20世纪上半叶受西学影响的形形色色的中国知识人中(尤其是受到"五四"新文化运动感召的一代),始终持有此种"士人"精神者究竟为少数。不见在"科学"与"民主"的"普世价值"震撼下、在民族与民粹的意识形态挟持下,"旧文化"中的经典性成分已经成为明日黄花,乃至过街老鼠,应被彻底废弃和清算(要么需用"科学"的方法来整理和分辨)。那么,我们想要追溯:傅雷思想观念中的"示正道,明大伦"之义(亦可理解为对"现代性"的质疑),其源头究竟在哪里?毕竟他并非胜朝遗老,与廖季平、陈散原、王静安等辈的教养经历大相径庭。莫不是说,在影响其观念形成的西方思潮中本身存在与中国传统的接续之道,使其被西学涵化的同时反而服膺回归了传统?

　　19世纪法国艺术史学家丹纳的《艺术哲学》是对傅雷的艺术观念影响极大的一部书。其在法

国留学期间,即已熟读是编,数十年后又全译其书,使之成为中文艺术理论中的经典。在巴黎时,傅雷曾试译该书第一章,并作《泰纳〈艺术论〉译者弁言》,其中批评泰纳艺术史观念中"科学主义"之弊病云:

> 然而,问题来了:拉封丹的时代固然产生了拉封丹了,鲁本斯时代的佛兰德斯固然产生了鲁本斯了,米开朗琪罗、拉斐尔时代的意大利固然也产生了米开朗琪罗、拉斐尔了;然而,与他们同种族、同环境、同时代的人物,为何不尽是拉封丹、鲁本斯、米开朗琪罗、拉斐尔呢? 固然是"天才是不世出的",群众永远是庸俗的;然而,艺者创造过程的心理解剖为何可以全部忽略了呢? 人类文明的成因是否只限于"种族、环境、时代"的纯物质的条件? 所谓"天才"究竟是什么东西? 是否即他之所谓"锐敏的感觉"呢? 这"锐敏的感觉"为什么又非常人所不能有,而具有这感觉的人又如何的把这感觉发展到成熟的地步? 这些问题都有赖于心理学的解剖,而泰纳却把心理学完全隶属于生理学之下,于是充其量,他只能解释艺术品之半面,还有其他更深奥的

半面我们全然没有认识。这是泰纳全部学说
的弱点，也就是实证主义的大缺陷。

　　我们知道，现代文明的大关键，是在于科
学万能之梦的打破。……科学只替我们加增
了一件武器，根本上并没有彻底解决呢。科
学即是真理，即是绝对的话，在现在谁还敢
说呢？

　　这种理念，与其时"学衡派"所倡导之"新人
文主义"思潮的基点隐然相通。但作者随即话锋
一转，又肯定了"科学"与"实证"观念对于现阶段
中国学术的必要性：

　　　　这样说来，泰纳的这部《艺术论》不是早
已成为过去的艺术批评，且在今日的眼光中，
不是成了不完全的"美学"了么？然而，我之
介绍此书，正着眼在其缺点上面，因这种极端
的科学精神，正是我们现代的中国最需要的
治学方法。尤其是艺术常识极端贫乏的中国
学术界，如果要对艺术有一个明确的认识，那
么，非从这种实证主义的根本着手不可。人
类文明的进程都是自外而内的，断没有外表
的原因尚未明了而能直探事物之核心的事。

中国学术之所以落后，之所以紊乱，也就因为我们一般祖先只高唱其玄妙的神韵气味，而不知此神韵气味之由来。于是我们眼里所见的"国学"只有空疏，只有紊乱，只有玄妙！

西洋人从神的世界走到人的世界（文艺复兴），由渺茫的来世回到真实的现世，更由此把"自我"在"现世"中极度扩大起来，在物质文明的最高点上，碰了壁又在找新路了。物质文明不是理想的文明，然而，不经过这步，又哪能发见其他的新路？谁敢说人类进化的步骤是不一致的？谁敢说现代中国的紊乱不是由于缺少思想改革的准备？我们须要日夜兼程的赶上人类的大队，再和他们负了同一的使命去探求真理。在这时候，我们比所有的人更需要思想上的粮食和补品，我敢说，这补品中的最有力的一剂便是科学精神，便是实证主义！

由此，我们似能从一种"时中"之道出发，理解本文开始处提到的傅雷在面对中西音乐和美术时看似截然不同的论点。质言之，"现代性"是阶段性目标，而"人文性"是永续之旨归，二者为"用"与"体"的关系，在实践层面水乳交融，在理

念层面却并行不悖。从前者着眼,斯时中国落后于西方,需"取法乎上"、迎头赶超;从后者来说,中西文化(尤其是其经典性成分)无所谓高低贵贱,各美其美可矣(用吴宓的话来说,即是"今古事无殊,东西迹岂两")。而就一战后痛感以"目的论"为导向的社会进化史观惨败的欧洲知识界中人视之,反而东方文明中的循环论和经验主义更具有某种"终极真理"的意味。傅雷在1934年致罗曼·罗兰的信中,言及托尔斯泰思想时云:

> 至于托翁致辜鸿铭函,相似之见解,从一意大利将军处亦曾敬闻。愚于一九三一年五月途经罗马,得缘拜识加维利耶元帅,闻其宏论如下:
> 现代西方文明已步入崎岖危途,焉能长此以往而不作变计?中国有何效法之必要?值此人间惨祸,欧洲各国创巨痛深,且劫难未已,中国宜自趋避。须知种田耕地,为个人最好之营生。元帅追忆一九〇八年远东之行,认为中国人乃最勤劳、最淡泊、最平和之民族,身体耐力亦强于世界上其他民族。……元帅作结道:中国人不能,也不必有组织,"无组织"更胜于"有组织"。中国无需发展工

业,步近代文明之后尘。体魄与道德方面,但
得保存本色,自能脱出困厄。因不抵抗之效
用,实胜于诉诸暴力。

　　加维利耶元帅是否托氏弟子,不得而知,
其持论当基于参加欧战之个人观感。元帅直
视不肖为中国新一代数典忘祖之代表,其责
难之辞使愚思维再三,类乎今日译毕托翁传
之掩卷深思欤。

这里所转述的欧洲人士的省思与梁启超、梁漱溟
等人在一战后对西方现代工业社会深感失望,而
欲以儒教农业文明解决中国及世界所面临之精神
危机的初衷十分近似,而与倡导激进的社会革命
和文化革命,意图以"普世性的科学方法"使中国
成长为现代民族国家的思想截然相悖(而所谓
"中国新一代数典忘祖之代表",在学衡派人士看
来,即是"吾国所谓学者,徒以剽袭贩卖为能,略涉
外国时行书报,于其一学之名著及各派之实在价
值,皆未之深究")。

　　自晚清以降,中国社会遭遇"三千年未有之大
变局",这变化不仅体现在物质和技术层面,更体
现在核心价值与文化共识的朝夕改易上。20世
纪的中国,既是在物质条件与社会组织层面开天

辟地的一百年，也是在意识形态和大众心理上分崩离析的一百年。生活在这一时期的知识人（尤其是"五四"一代），对于变革与进步的主观向往与其所受古典中国固有文化薰育的本能之间，产生了强烈的、史无前例的思想张力，造成了这一代人个人生活、政治立场及其精神世界的极端矛盾性与复杂性。

而傅雷作为其中的一分子，借由其文艺批评所传递出的心理特质却彰显出某种特殊的个性色彩：作为一种文化基因的士人人格最终与包含在"五四"精神中的现代性发生了冲突对立。在初起时，浪漫主义对于抽象信念的宗教式激情（"passion"，这是从中世纪天主教文明中孕育、最终成长为西方知识阶级所特有的一种心理状态）契合了士人积极有为的入世理想，但当这种激情在理性主义与科学主义的观念裹挟下，赋予破坏与暴力（无论是社会实践层面的，还是思想文化层面的）以某种道德目的论的纯洁性时，最终却与士人心中更深层的具有出世倾向的独善其身的诉求格格不入，终于分道扬镳。

曾几何时，陈寅恪在解释王静安何以自沉时，有言：

或问观堂先生所以死之故,应之曰:近人有东西文化之说,其区域分划之当否固不必论,即所谓异同优劣亦姑不具言,然而可以得一假定之义焉。其义曰:凡一种文化,值其衰落之时,为此文化所化之人,必感苦痛。其表现此文化之程量愈宏,则其所受之苦痛亦愈甚。迫既达极深之度,殆非出于自杀无以求一己之心安而义尽也。(《王观堂先生纪念碑铭》)

王氏作为清季遗民,"旧文化"的毁灭使他遭遇了无法承受的精神刺激,最终自沉以明志。而在"新文化"的激荡中成长起来的傅雷,在经历了对于传统、西学与现实的碰撞交锋后,亦有了自己的归宿。其晚年有致其次子傅敏书,云:

这是我的长处,也是我的短处(指傅聪信中言其为文"近乎狂热")。因为理想高,热情强,故处处流露出好为人师与拼命要说服人的意味。可是孩子,别害怕,我年过半百,世情已淡,而且天性中也有及洒脱的一面,就是中国民族性中的"老庄"精神;换句话说,我执著的时候非常执著,摆脱的时候生死皆

置之度外。对儿女也抱着说不说由我,听不
听由你的态度。只是责任感强,是非心强,见
到的总不能不说而已。(1962 年 3 月 14 日)

这话可以看成是他对自我人格的总结,而对
于滋生这种人格的文化传统,他在写给傅聪的信
中说道:

中华民族……在哲学文艺方面的表现都
反映出人在自然界中与万物占着一个比例较
为恰当的地位,而非绝对统治万物,奴役万物
的主宰。……中国民族多数是性情中正平
和,淡泊,朴实,比西方人容易满足。……(封
建时代的)矛盾也决不像近代西方人的矛盾
那么有害身心,……我们比起欧美人来一方
面是落后,一方面也单纯,就是说更健全一
些。……五四以来,情形急转直下,西方文化
的输入使我们的头脑受到极大的骚动……我
们开始感染到近代西方人的烦恼,幸而时期
不久,……我们还是有我们老一套的东方思
想与东方哲学,作为批判西方文化的尺度。
当然以上所说特别是限于解放以前为止的时
期。解放以后的情形大不相同,暇时再谈。

（1961 年 2 月 7 日）

通过这两段既是回顾，又有着些预言意味的话语，这位对欧洲文化与文脉有着深刻领悟的知识人的面相，变得更近于古人了；或者说代表着那古老而永恒的中国。那种"又热烈又恬静，又深刻又朴素，又温柔又高傲，又微妙又率直"的理想人生境界，若蔽之以一言，则谓曰思无邪而行其中道也。而与这相对立并欲毁灭之的，乃是一种在"现代性"影响下生出的"俄狄甫斯"情结——这大约是那一代人中的佼佼者最终为自己选择的道路：杀死传统，拥抱民粹，犹如精神上的弑父娶母，却又透着浓重的无法摆脱的宿命意味。它所形成的伟大力量，不仅毁灭了他者，也最终结束了自己，只留下一片荒芜而躁动的大地。时至今日，还能隐隐听到这混合了雅各宾派与义和团的喊杀之声，而因玉碎而获得了人格之完满的傅雷先生的精神肖像，更显清旷澄明了。如果意欲超克这被异化的宿命，当不能忘记这位士人对故物的坚守。犹如小说中所言："当你看到克里斯朵夫的面容之日，是将死而不死于恶死之日。"

（原文刊载于《书城》2017 年 10 月号）

9. 从现代到未来:贝多芬与我们

贝多芬这个曾经生活过的人,他的音乐作品,以及作为一种精神资源和文化现象,具有完全不同的性质,经常显示出巨大的矛盾性。

然而,作为一个为时代传声的伟人,一个将他的艺术与心理活动投身到遥远的未来的天才,一个可能引起截然对立的群体一同去敬拜的偶像,贝多芬又时常撩拨人们的心弦,发出使人莫名兴奋而无法解释的泛音。对于刚刚纪念过"五四"运动 100 周年的我们来说,纪念贝多芬的 250 周年诞辰,具有特殊的意义。

对作为重大文化现象的贝多芬及其创作的解释,从他活着的时候就开始了(贝多芬清楚地知道这一点,甚至试图去引导,有时还会故意把水搅浑)。然而,和一切历史上的伟大人物一样,贝多芬首先是个被造者,其次才称得上创造者,人们常

常因为忘记前提而错误地估计或有意识地曲解结果。正因为如此,在他去世之后,出现了围绕这个"主题"的许多个变奏:这其中,有贵族们的贝多芬和市民们的贝多芬,有日耳曼民族的贝多芬和法国大革命的贝多芬;随着时间的推移,有俾斯麦的贝多芬和列宁的贝多芬,在一战后,有国家社会主义的贝多芬和苏维埃共产主义的贝多芬;在冷战时期,有东德的贝多芬和西德的贝多芬;冷战结束后,有西方的贝多芬和非西方的贝多芬。此外,有音乐家的贝多芬和知识分子的贝多芬;有古典音乐的贝多芬和流行音乐的贝多芬;在我们国家,有自认为听得懂贝多芬的人的贝多芬和自认为听不懂贝多芬的人的贝多芬……贝多芬像一座无限丰富的矿藏,以各尽所能、按需分配的方式任凭采掘者们获取;进入这一秘境的深浅可能大相径庭,但谁也无法垄断和封锁它。就算是你对贝多芬并不了解或不愿理解,你的生活与环境也很可能受到他的影响,而且很难摆脱这种影响。

　　我们必须认识到,从贝多芬的时代至今,各种新兴的艺术风格与学术思潮一起,构成了巨大的观念的力量,与日新月异的科学技术所形成的物质力量一起,将古老的欧洲塑造成了现代的西方,而对于西方及其所控制和影响的世界,意识形态

变得前所未有的重要。在过去不久的 20 世纪，这个西方内部的各种试图继绝学、开泰平而又相互对立的思想体系，都争夺过对于贝多芬的解释权。从贝多芬开始，音乐在娱乐、仪式与审美活动之外的严肃的公共性（有时甚至可以称为宗教性）变得无法回避，尤其是在他的手中被重新定义了的交响曲这一音乐体裁，早已成为了纯粹的精神文化现象（虽然也有理由对这种"附加值"嗤之以鼻）。由此，出现了一种"严肃的音乐"，不仅用于聆听，更用于分析和诠释，也用于宣传和鼓动，还深深地融入了资本主义的生产流通机制。在某些政治与大众文化中，贝多芬的音乐（确切地说，是他音乐中一些著名的动机和旋律），透过广播、电影、电视和互联网，已经以音声的方式扮演了圣像符号的角色。

而同样也是在西方，当贝多芬的遗产被经典化之后，那个曾经被圣化的贝多芬却开始走下了祭坛。冷战与后冷战时代研究者眼中的贝多芬，如同从多年尘封的宝匣中取出的圣骨，迅速与那已经博物馆化的包装相分离，也像是声名远扬的帝王陵墓一朝见得天光，不过是枯骨一把。解构主义的学术无法消解贝多芬对于西方文明的意义，但却带来更多理解的可能性。通过对那些早

已存在但却被忽视的史料的重组以及对许多似乎确定不移的结论的重估,我们又发现了两个不同性质的"贝多芬":作为某种概念化共相、一直塑造着精神史的伟人,和偶然地生活在 1770—1827 年的德意志(主要是维也纳)并引发了一系列支撑这一共相的殊相——我们在前面已经尝试着列举过了——的常人。而后者,作为一个在日常生活中行动过的具象个体,又经常表现出对于那个概念化的贝多芬的背离,对这种矛盾的理解,却完全可能引起新的概念化过程。

一个有趣的反讽是,尽管贝多芬的许多"中期杰作"都被认为具有强烈的人民性与进步性,但在很长时间里(包括他的全部有生之年和大部分比德迈耶尔时期),他基本上是一位属于没落贵族与精英圈子的艺术家。他的重要作品的受众,都是约瑟夫二世皇帝那样,既受到启蒙理念的感召,但又惧怕雅各宾式革命的人。而除了那些纪念碑式的音乐地标外,贝多芬也写过不少像《威灵顿的胜利》和《光荣的时刻》这样献给"反动派"的投机应景之作,而且时常闪现出某种既主动又不屑的矛盾心态,也反映出他那一代人的性格——一如与他同龄的拿破仑和黑格尔。对于贝多芬的老师海顿而言,歌颂权威是天经地义的(特别是像埃斯特

哈齐公爵这样的仁慈的恩主），但贝多芬对此始终心存疑虑。支配他和老师各自不同心态的，是两种是非尺度。他乐于被谣传为弗里德利克大王的私生子，认为他自己的那个醉汉父亲根本不配生出这样的儿子；把鼓吹天下一家、人人平等的《第九交响曲》题献给容克地主的头子普鲁士国王，先是因为后者赐给珠宝而欢欣鼓舞，随后发现是不值钱的假货时又暴跳如雷。至于他对于侄儿的抚养权的争夺，也是这种心态史的写照：企图以一种封建家长的粗暴方式来培育一个具有健全理性和高尚人格的新人。从对社会转型剧变中的人的心理变化与其受到各种对立观念影响的角度来看，关于贝多芬的各种即便荒诞的流言轶闻（有一些其实是他自己造成的），都需要加以严肃认真的对待。

如果比较富于同情心地审视，可以认为，在贝多芬（包括其后的浪漫一代）的身上，都存在着近代欧洲的习惯与现代西方的理念的激烈对抗，这种张力最后一直延续到冷战的结束：毕竟从中世纪以来决定性的精神力量是一种依靠天启的神秘的宗教式激情，而作为其产生基础的封建社会在很大程度上是一种原始而封闭的农业文明；在现代西方萌发之后，以城市为中心的社会实践与理

性主义主导下的知识活动又造成了开天辟地的震动。那个在启蒙思想和法国革命感召下的"伟大的贝多芬"，无意中打开了魔盒、吹响了魔角、开启了精神世界的冒险。这种变革简单、生动、有力、纯粹、执着、青春，如同大街上五颜六色的标语。那么，在这之后呢？是稳定，压倒一切的稳定。贝多芬和他那两位同时代人都赞同可以持久运转的秩序。而脱去概念的外衣，他的许多做派倒是让我们想起《罗兰之歌》和《水浒传》中那些没有受过现代教育、靠着本能生活的男性，虽然这种形象在现今也常受性别平等人士的攻击，就像苏珊·麦克拉里的《阴性终止》中那些犀利的评论。

　　曾几何时，那种以颠覆忠孝和虔诚等前现代美德为目的的教条，那种引起列夫·托尔斯泰和莫里斯·巴雷斯深深忧虑的无根者的主义，也成为了一种陈腐而不断被侵蚀的原则，好似乔托画中做梦的英诺森三世和《双城记》里以压制为不朽的侯爵。这时，你再去听贝多芬，无论是《英雄交响曲》还是《威灵顿的胜利》，无论是《欢乐颂》还是《光荣的时刻》，并不会觉得它们有多么不协调。

　　不过，对于生活在西学东渐之前的中国士大夫而言，贝多芬其人和他的音乐恐怕都只能带来

陌生与怪异之感。

　　如果让石涛这样的画家或陈三立式的诗人去欣赏自 18 世纪晚期以来的西方音乐，大约只有福雷、德彪西和拉威尔会获得激赏。在社会转型中诞生的西方音乐，在形式上具有太强烈的工业社会与城市文化印迹，其音乐语言中自洽的规训、逻辑与结构力，最终凝结成高品质的匠气；而在内容上，这种音乐又太强调对自我情绪及主观感受的表达，并意图上升为某种哲理性的形象思维，这种作者自我中心式的真诚给人以不够蕴藉凝澹的伧夫之感，建立在单纯乐音之上的形而上之"道"则显得陈义过高。以阅读而非创作为指归、以暗示而非表达为姿态的中国古典文艺语境，可以接受结构松散、细部繁复、注重装饰效果的巴洛克音乐，但对于包罗万象而咄咄逼人的绝对音乐和标题音乐，是不能心悦诚服的，甚至可能从中断然分离奇技淫巧的形态与玄言欺世的内容。只有当把握感官对象的古典惯例及作为其基础的伦理内核逐渐失掉后，现代中国的知识分子才能不带偏见、甚至是积极地面对以德国古典浪漫音乐为核心的西方经典音乐文化，并不假思索地将其认可为正统文脉。

　　在贝多芬的中国接受史中具有发轫之功的是

著名翻译家傅雷。他在上世纪三四十年代不仅翻译了罗曼·罗兰的《贝多芬传》，还专门撰写了《贝多芬的作品及其精神》一篇长文，在当时，这可算得上是具有很高学术价值与知识密度的"音乐学"著述。不过，他在《贝多芬传》中译本的卷首却摘录了《孟子》中"天将降大任于斯人也"的名言，试图将贝多芬和中国传统中固有的士人精神相调和；傅雷还发现了贝多芬的另一面：澹泊宁静、君子慎独（此多见于他的家书）。但这种态度并不是 20 世纪中国知识界看待贝多芬的主流。贝多芬进入汉语文化语境的时代，与他所生活的 18—19 世纪之交的新旧搏杀的西欧真是隐然相通：如果没有新文化运动对旧伦理的扫荡，如果没有新文艺对旧文艺的否定，没有新音乐对旧音乐的改造，贝多芬（当然，这里指的是那个代表西方现代价值的文艺英雄）要为人所共知是不可能的。此时与现实政治关系密切的派别，正致力于"忠实输入东欧或北美之思想"，以构筑能建设一个新中国的意识形态。于是，对"伟大的贝多芬"的诠释维度便有了"东欧"与"北美"之分。这两个贝多芬，尽管彼此对立，却一同创造了埋葬旧中国的时代精神。

　　当启蒙与革命的理想胜利之后，《英雄交响

曲》《热情奏鸣曲》和包含《欢乐颂》的《第九交响曲》的动机,在向往乌托邦的火热年代释放出灿烂的暴烈织体。那些秉持着贝多芬的精神去努力实践,去设计社会与净化自身的人们,也像《英雄交响曲》第二乐章"葬礼进行曲"所描写的那样:为有牺牲多壮志,敢教日月换新天。无论他们有没有听过《欢乐颂》,他们都懂得贝多芬,甚至可以说,他们就是贝多芬。然而,当整个群体都致力于这样彻底的自我清洗时,问题就来了:在人民的狂欢节过去之后,除了废墟般的广场和无所适从的流散者之外,什么也没有留下。这一座巴别塔连同它所要建立的秩序,终是失败了——这不是放之四海皆准的理论可以解释的。需要超克的,正是那个被设定为"一切的一"的"是"(存在)。

　　那个被克林格尔的大理石雕像所具化的英雄贝多芬的理想没有实现,而为了实现它,却已经付出了沉重的代价,并使古老的文明千疮百孔。这个在巨鹰旁边严肃注视着前方的形象,因为他曾经激起的精纯饱满的情感,决不能被诬蔑和谴责,更不能盗用他的形象来批判革命的伟大实践和希望全人类得到解放的清洁精神;但这桩沉重的遗产,也只适合像《香奁集》那样放在枕边,在夜不能寐之际坐起来,隐秘地阅读,之后再睡去。的

确,从中年贝多芬最为人所熟知的作品中提炼出的音乐哲学,与只有一个发展方向的奏鸣曲逻辑一起,被理解为不断进步与主观能动性的象征,从而否决了注定的天命和无法摆脱的循环。可完全失聪而离群索居的老年贝多芬,却在他的作品中留下了一个不可知论者的背影,在古拙与萧瑟中抹去了大写的"人"。他在等什么?等复旦?可根本没有复旦。江声浩荡、江流宛转,等待者早已被自己遗忘了。

作为一个酷爱阅读和求知的人,贝多芬可能没有接触到中国古代圣贤的言论,但他无疑仔细读过介绍梨俱吠陀等印度哲学的德文书籍,从而了解到那些没有接受希伯来宗教熏染的生活在东方的印欧人的深邃思想,我们不可能不从他最后的极具私密性的人格化的声音中,感受到对于"绝对的无"的沉思(尽管这有时是与基督教的神秘主义纠缠在一起的)。对东方的关注,伴随着对现代性的批判与反思,一直是浪漫主义运动的重要底色,这在瓦格纳最后的乐剧中表现得更为明显。

由此再去审查那个生活过的常人贝多芬。他一边铸造着英雄纪念碑,一边却冷眼地怀疑着作为人的他所创造的一切。对无可置疑的确定性和如火如荼的斗争的疏离与静观,从中期开始,就作

为一条副线潜伏下来，一直到晚期的四重奏和奏鸣曲中，在那些试图忘记"人"而专注于"我"的变奏与赋格中，无边无际地铺展弥漫开来。那个有着平常人弱点的贝多芬可能更加吸引我们，面对命运的无力感，形成了对于预构与控制的尖锐反讽。想想吧！那个因为记忆衰落而在散步时迷路，被人带到派出所的衣衫褴褛、神情恍惚的老人，那个因为不知道该怎么与性格柔弱的侄儿相处而痛苦不堪的伯父，竟一度想要扼住命运的咽喉。

在歌颂打败拿破仑的奥地利统治者的《光荣的时刻》中，美感与和谐的统治至高无上、无可匹敌，用一位当代历史学家的话说，"找不到任何政治批判的痕迹"。事实上，贝多芬肯定不喜欢梅特涅，但他并不排斥给欧洲带来和平的维也纳会议，除了职业艺术家对于政治经济关系的精敏之外，他的思想中有比一般热衷理论的知识分子更深刻之处，这种深刻，来自布尔乔亚在从中世纪以来的阶级斗争和生产实践中萃取的生存处世之道，用法国人的话来说，"juste milieu"。尽管一声不吭，纽伦堡鞋匠铺里的手艺人往往比巴黎咖啡馆里高谈阔论的百科全书派更能预知和把握未来。那个有些媚俗的、善于和出版商讨价还价的贝多芬，其

实是一个更正常的、更容易接近的贝多芬。

　　一种面对属于未来的贝多芬时的应有的态度与心理在吸引我们:在经历了传统的毁灭与现代的诱惑之后,是否可以用一种理解之同情去超越各种纷繁矛盾的对立呢?既然启蒙运动所勾画的"全人类"不过是符合某一时代的欧洲资产阶级和西方全球化精英标准的优等生,那么,在此之外,必定还有其他与之不同的生存的可能性,而贝多芬,通过他的晚期作品(如《大赋格》和《锤子键琴》)中苍劲悲凉的意象暗示着这种可能。可以帮助我们去想象一种新的被大多数文明共同体所接受的秩序的,并不是《第九交响曲》,而是他那些依从古老欧洲的本能、表达着丰富的人性欲念的作品。

　　那个不再伟大的贝多芬面对身体障碍与精神危机时的态度,对于身处现代社会的个体特别有着感染力。这个在 28 岁就被迫成为哲学家的断念者,在欲望的惯性和终极的理想之间挣扎了 30 年。痛苦之于他,不是许多浪漫派的无病呻吟或学院派的滥用母题,而是实实在在的麻烦与困境——尤其是身体的残疾和艰苦的劳动带来的不便,而时代的变迁又使得像他那样的人不能不去认真面对与解决个人与群体之间的死结。那种努

力、失败而最终超脱的过程,真切地凸显了现代人强烈的求生欲与脆弱的生命力。听贝多芬作品中那些浑然、内省和静谧的片断,例如《第七交响曲》中的"Allegretto"或是晚期四重奏中的慢乐章,使我们想起"江湖满地一渔翁"的孤独和"白头吟罢苦低垂"的无奈:这个靠音乐吃饭的手艺人,就像《长生殿》里流落江湖的李龟年一样,用苍劲老迈的嗓音喃喃自语,历经过循环之后,对于那些希图一劳永逸地解决终极困境的执念,报以同情的怜悯。贝多芬艺术中过去被认为晦涩而难于理解的一面,恰恰捕捉住了那片难言亦不言的留白。毕竟,经验性智慧没有得到充分发育的文明,不能从昆明劫灰、沧海桑田中感受到深邃的况味。

于是,聆听贝多芬,从中找出我们对现代性的经验和记忆,发现偶然性与必然性之间的微妙联系,就表明我们与欧洲文明的时空距离,其实可以通过上个世纪的努力实践中获得的教训来弥补。从对贝多芬的理解中寻找属于我们的中国体验,将是一种更伟大的精神创造与艺术实践。

(原文刊载于《读书》2020 年 12 月)

附：

聆听西方，先要体认东方

(解放日报记者黄玮，《解放日报·读书周刊》2019 年 3 月 2 日)

音乐是一个既封闭又开放的圈子。它有自己专属的技术和语言，是高度自足、自洽的结构共同体。但无论在西方还是在东方，音乐和音乐家都离不开其所处的社会环境和文化环境。假如没有肥沃的外在文化土壤，古往今来的乐曲不可能穿之后世，最终形成经典与历史。

上海音乐学院音乐学系教授伍维曦所著《谁的音乐？谁的古典？》(华东师范出版社2019 年)一书，从"音乐的中西和古今的思考维度"，直面西方古典音乐的这一外来文明。他认为，"面对西方古典音乐时，首先是去发现与体认自己的文化立场。同时，这也是对中国音乐怎么在西方音乐的影响中寻找自我

的文化思索"。

一、"我者"与"他者"的分野

读书周刊：翻开《谁的音乐？谁的古典？》这部漫谈西方音乐的文集，跃入读者眼帘的却是一篇文言文自序。西方话题与东方文体的差异性，像是对文集主题的暗示——西方音乐如何在东方生存？

伍维曦：这本集子是从我所写的近百篇与音乐有关的评论和随笔中选取 30 篇而成，意在与读者一起探讨音乐与音乐批评这个话题。

确实，这篇自序是用文言文写的。读者或许会有一点困惑，为什么一个关于西方音乐的评论集要用中国古代的文字来写序呢？其实，卑之无甚高论，我只是想借此回避一些用现代汉语写作时不可避免的窠臼。用古文的好处是可以将思想移植到一个修辞的壁垒中，用一种比较委婉而朴素的形式将思想表达出来。

音乐是一个既封闭又开放的圈子。它有自己专属的技术和语言，是高度自足、自洽的结构共同体。但无论是在西方还是在东方，音乐和音乐家都离不开其所处的文化环境。假如没有肥沃的外在文化土壤，古往今来的乐曲不可能传之后世，最

终形成经典与历史。

读书周刊:您认为,不同文化背景下的聆听者,很自然会把自身的文化前见带入到跨文化的审美过程中。当您的西方音乐聆听与您的中国传统文化认知触及时,是碰撞还是融合抑或两者兼有?

伍维曦:就我对西方古典音乐的人知来说,也经历了从不自觉到自觉的过程。一开始的接受,主观上并没有触及到对自我文化身份的体认。但音乐与其他艺术一样,反映着过去创作者的生活,也作用着当下聆听者的生活。听音乐、读书并且活着,从对不断变化的当下中理解音乐的意义,于是,逐渐也就有了中、西和古、今的思考维度。中国有古、今之分,西方亦然。欧洲音乐的经典化过程,也正是欧洲转变为西方的过程,也是欧洲及西方影响古典中国,使之陷入现代性的过程。在此过程中,中国失掉了她的古典文化遗产,丧失了独立的美学感受力,欧洲,也抛弃了许多中世纪以来固有的精神品质,二者,都是被现代西方打败的对象。"古典音乐"中包含着欧洲的地域性因素,也被赋予了西方的普适性价值,又在这样的文化背景中被当今中国人聆听,我们的心态之复杂,也就可想而知了。

读书周刊：有时候，我们如何面对西方文化，照出的却是我们如何面对自身的文化。谁的音乐？谁的古典？您这样的设问，是否就是一种关于文化主体与文化态度的追问？

伍维曦：近百年来，中国音乐始终面对着如何应对欧洲(西方)这一强势的外来文明系统冲击的问题。西方音乐文化早已形成了一个非常严格的构架和体系，它的传承可以通过文献、作品、音响来加以追溯。对中国的音乐家和人文学者来说，怎样把这样一种强大的话语系统中的精华文脉与中国固有传统与当下实际结合在一起，使之在未来最终成为中国精神生活与文化遗产的一部分，是需要不断追问的严肃命题。

"谁的音乐？谁的古典？"这个书名所指的是，由于100多年来我们深受西方音乐的影响，那些文化的外来者已经深入到了日常生活和思维习惯中，我们要从中辨别这个音乐和古典到底是属于谁的，或者说在接受时"我者"与"他者"的分野。故而，对我们来说，在面对古典音乐时，首先是去发现与体认自己的文化立场。同时，这也是对中国音乐怎么在西方音乐影响中寻找自我的思索。

二、最本质意义上的见证

读书周刊：这些漫谈音乐的作品与您的理论著述一起,向外见证了您对音乐的感悟与思考,向内"构成不断反思、审视自我及所处之境的内心体验的一部分"。音乐与心灵如何内外印证?

伍维曦：从最一般的日常生活的层面来讲,个人的内心世界好比容器,属于外部客观世界的音乐好比倒入容器的液体。有些相容,有些违障。而这容器也是不断生长变形的。最终,外部世界中的许多声音要素成为了这容器的一部分,音乐也就活在了"我"之中。每一个个体都如小宇宙,但又受制于所生存的环境。社会存在决定社会意识。自我意识,在一定程度上超越了社会性,但最终仍然回归特定的时代。从客观的立场上来看,那超越了的部分,可以看成古往今来尚未改变的人性,那不能超越的部分,就是我们这个时代的思想范围。从主观的立场来看,人总想杀死自己的时间,但最后总被时间杀死。音乐,在最本质的意义上,见证了这种挣扎和奋斗,并由此与心灵相印证。

读书周刊：在生活中思考音乐问题,对您来说是一种"日常的学术"。那么,读者从此书中更

多可以读到的是音乐话题的日常还是学术？

伍维曦：读者朋友们通过这本小册子，当然能接触到许多具有"学术性"的知识（当然，学术并不意味着复杂高深，只是一种必要的工具）；但我更希望读者们将自己的日常体验纳入到对这些历史碎片的感受中（我们所聆听的古典音乐，其实是一种特殊的历史碎片）。这也是我平日读书的追求。

读书周刊：听音乐如何成为一种社会实践？在音乐中，我们听到什么？

伍维曦：听音乐何以及如何成为一种社会实践，是我们进行音乐批评时需要思考的问题。

在我看来，音乐艺术中有三个创作维度（这一点可能不同于其他的艺术门类）。除了由作曲家制作乐谱"文本"，给予乐曲一个固化形式外，还有演绎的二度创作，此外，还有一个重要而常常被忽视的"三度创作"，即一种严肃的聆听，一种批评、审美、反思的聆听。评论从某种意义上讲是这种聆听的外化产物。三个维度的创作也相互作用，不可偏废。

19世纪以来的欧洲音乐史告诉我们，三度创作对于"作品"和"演绎"的接受与传播十分重要，最早的一批音乐学家都是从严肃的聆听者逐渐成

为学科奠基者的。聆听是批评的前提。如果没有一种充沛的感性认识，那就谈不上有价值的批评。

借用卡尔·波普尔的理论来说，伟大的艺术作品就像科学理论，只有经得起不断的怀疑和证伪、反复的诠释与颠覆，才有资格在人类精神文明的先贤祠中巍然独立。而音乐学研究的最终目的，也应该是回归到理解本身，使我们熟悉的音乐作品和音乐家成为精神文化系统中的常识。

三、一个窥视西学的镜头

读书周刊：人们认为，音乐对于欣赏者心灵的感染是直接的。听众可以把乐曲中的感情当作自己的感情来体验，仿佛乐曲转移到自己心中，成为自己的"心声"。那么，人们聆听音乐时的"懂"与"不懂"如何区分？

伍维曦：如果稍微区别一下作为感受对象的音乐音响及其背后的知识系统及文化背景，那么"懂"与"不懂"并不是一对相互排斥的立场。如果仅仅从娱乐和消遣的角度讲，任何音乐都可以听，喜欢就行，无所谓懂不懂，仿佛人与人交，有缘则可。当然，如果从学习新知、用而自省的角度讲，任何音乐背后都有自己的故事（哪怕是看似简单直白的流行音乐和民间音乐），都需要认真地学

习、虚心地了解,然后再加以判断,不独欧洲古典音乐如此。从学习求知的立场上说,听音乐就像严肃地读书或者看电影,会引发深刻的思考。

读书周刊:您在写作中经常提及"音乐的文化附加值",这种不确定的附加值对聆听者意味着什么?

伍维曦:"文化附加值"之所以有不确定性,是相对于以物理、语法和技术、风格来限定的音乐音响和音乐作品本身而言的。但"附加值"对于古典音乐的传播和理解又十分重要。例如,过去一说贝多芬的《英雄交响曲》总会与法国大革命和拿破仑相联系,这虽然是一种陈词滥调,但却是使这部作品受到后人重视的一种附加值,是在特定的接受背景中被建构出来的作品的"意义"。一般来说,音乐作品(也可以说所有的艺术作品)的"文化附加值"越是丰富、复杂、厚重(不一定总是积极的、正确的),其被接受的可能性就越大。人们会不断地言说这些作品,在聆听时所引发的意义想象也就越有趣,越容易产生出新的意义。"音乐作品的文化附加值"是一个很有潜力的学术命题,它涉及到作品的接受史和经典化,而且会代入丰厚的历史文化信息。

读书周刊:在书中您写道:"如果我们真正喜

爱马勒,能够从马勒的音乐中获得前进的勇气,那么我们也必须从中发现一个属于自己的精神世界。"音乐总是在那里,属于自己的精神世界如何去找寻?

伍维曦:我曾经说过,今日中国知识界的精神生活,也许比任何时候都更需要西方传统(经典)音乐的启示与参照——这是一具窥视西学的镜头。在这种音乐中,我们发现的绝不仅仅是一种生理性的愉悦与感动,而是一种影响并改变中国超过一个世纪的文明共同体的核心文脉。

可我们也需要从镜中窥见自己。如果我们在面对这种动人的艺术传统时,没有失去自我在文化上的本性,我们就能创造配得上这艺术的文化附加值。无论是在马勒的音乐中获得前进的勇气,还是在贝多芬的音乐中体悟人性的力量,我们对这种勇气与力量的感知,也都是借着中国的文化心理得到确认。

下 编

1. 困惑与重生

——漫谈当代学院派音乐创作的题材问题

　　莫言得诺贝尔文学奖时，某些境外媒体激动了好一阵子。不过，最终大师让他们失望了。"文学远远比政治要美好。政治教人打架，文学教人恋爱。很多不会恋爱的人看到小说会恋爱了。所以我建议大家多关心一点教人恋爱的文学，少关心一点教人打架的政治。"但大师没有让我们——读者——失望，当然，是透过他的作品。凡读过莫言小说的人，都会对《檀香刑》中刽子手对自己职业的评价和《蛙》中魔幻而又真实的反讽记忆犹新。莫言可以聪明地戏弄媒体，但他骗不了给他发奖的瑞典文学院——作为一个杰出的汉语文学家，他的创作与当代中国人生活的无法分割的血肉联系，都在授奖词中说得清清楚楚了（注意：笔者在此所指的是未经删节的完整版）。对于艺术家来说，作品比他在现实中的言行更加重要，也无

法掩饰。

莫言只是一个楔子,但却对我们的学院派作曲家意味深长。其实撇开文学领域,当今中国的视觉艺术、电影、戏剧,甚至行为艺术等等,都有(尽管不很多)精彩的、非西方语境的而又现代的艺术品(就连范冰冰和赵本山都拿得出《苹果》和《落叶归根》),对这些作品的讨论,无疑是属于评论家或者学术的视野——中国当代各个艺术门类的历史终究要写下去;但是这些艺术作品,首先,是属于我们——千千万万生活在当下中国的普通人的:我们的希望与希望的幻灭;我们的痛苦与痛苦的加深;我们的过去与过去的被误解;我们的未来与未来的不确定……在这里面,都有。事实证明,对于知识分子或者"精英"而言,唯一不能超脱的,就是这种普通人的感受。不信,(这里恰好有个例子),大家可以去看看一位南京大学的本科生编剧、颇受好评与关注、最近正在上海演出的话剧——《蒋公的面子》。

那么,我们再来看看学院派音乐的现状吧。当然,学院派是一个小众的精英圈子,学院派有自己的高度学术化的"技术",还有一些学院派作曲家不愿意承认,但又不得不借助的厚重(或者说沉重)的风格传统。但学院派毕竟在北京、上海这些

中国文化艺术的中心，给予我们非常活跃的感官；顺便说，学院派音乐也许是中国当代艺术类型中国际化程度（或者自认为国际化程度）最高的——当然，这里的国际化系指西方的学院派。

但是！学院派音乐对于我们——千千万万生活在当下中国的普通人，我们的一切感受，究竟会有，或者说，实际上是否有，某种深切而真实的观照或者表达？这个问题似乎很难回答，可其实一点也不难回答。我想，除了一些比莫言还要年长一辈的作曲家外，除去一些不经意间发现的惊异外（甚至可能是——比如，我有一次在出租车上听到的郭文景以国歌为主要动机写的一部交响曲，从艺术价值和思想深度上看，这绝不仅仅是一部——官方委约作品），绝大多数我们在音乐学院所能听到或遇到的，由处于最好的创作状态的中青年作曲家奉献的作品，对这个问题的答案，几乎，是零。

有人也许会说，音乐艺术的性质和别的艺术门类不同（甚至可以很学术地说，它们的符号系统完全不同），因而音乐不可能，也没有必要，像其他艺术那样去具象地或者现实地反映生活。那么，我们也来学术地回答这个诘难。没错，在贝多芬之前，音乐并不是所谓的"美艺术"（fine arts），巴

赫和海顿没有想过他们的音乐要成为历史的记录者(18世纪可没有标题音乐的概念),如果是这样,音乐家也就不是知识分子的一员,也没有必要去思考和叩问那些形而上的宏大命题了。然而,《英雄交响曲》改变了这种状况。或者说,风起云涌的时代促使作曲家用他们的作品去更为感性而深邃地记录他们所生活的时代。我们还可以再去听一下肖斯塔科维奇的《第五交响曲》,顺便读一下伏尔科夫笔录的《见证》;或者是朱践耳的十部交响曲,我们无法否认,即便是回到过去,中国文化赖以延续的固有传统也不允许我们忘记现在,从而放弃走进生活最深处并留在那里这一艺术家的神圣权利。

我想,不会有人说只有"调性音乐"或者保守的音乐语言才能这样做吧(当然,也有的人会走向另一个极端的反面)?!有些学院派作曲家以此看不起那些平民主义倾向的音乐。可是,韦伯恩、诺诺和亨策的音乐语言并不悖离他们的政治立场;而最近给我深刻印象的例子,是有一年上海之春音乐节"外国作曲家写中国"活动中,一位年轻的北欧作曲家的例子。这位名为 Eivind Buene 的挪威音乐家(生于1973年)在其创作的名为《回旋曲》(Roudeau)的作品的文字介绍中谈道:"《回旋

曲》中音乐的选择表达了我遭遇中国后的一种基本感受:对立的共存和极端的差异——在古代与现代之间、共产主义与资本主义之间、农村与城市之间、诗意与残忍之间,等等……我来自一个几乎无人的角落(挪威总共只有 400 万居民),然而,这与中国的情况截然相反。因此,在这个作品中,我努力地探求个人与社会之间不同的关系。"这部作品的语言很现代,也很个性,但又非常动听,尤其在我们理解了他的创作意图之后。其实,音乐语言的技术构成与作品的严肃性没有必然的联系,正如我们可以说奥芬巴赫是一位与瓦格纳同样严肃的歌剧作曲家,《地狱里的奥菲欧》和《指环》同样深刻地揭示了面对资本的威胁与诱惑的 19 世纪欧洲人的内心世界。

毕竟,学院派作曲家不是愤青,也不是学者——博尔赫斯纵然和皮诺切特握过手,可他永远是最伟大的拉丁美洲作家之一;我们亦无必要去纠缠学院派音乐是学术、技术还是艺术这样对听众来说无聊的问题。但在当代中国,好的作曲家一定是,也应该是负责任和有良知的公共知识分子。如果我们都认为,自己生活在一个伟大而充满希望的时代,如果我们都爱中国——爱她的人民、过去与未来,爱我们身边的人,那么我们完

全可以用创作来证明这一点。如果再过 10 年、20
年,甚至更久,人们所能记起的、属于我们这个时
代的音乐只有周云蓬的《中国孩子》,而学院派作
曲家却还存在的话(他们中的一部分甚至成了
《新格罗夫音乐和音乐家词典》第三版的条目),
那难道不是一种让人失落的悲哀与无言以对的心
痛么?

（原文刊载于《今日艺术》2013 年 5 月）

2. 元气淋漓处　悲欣交感间
——朱世瑞钢琴五重奏《中国之诗》

　　在当代中国作曲家中,像朱世瑞这样集严谨的学者气质和深厚的文人关怀于一身的并不多见。他的许多作品也因此具备了很强的学术品格与思辨意味,并在极为先锋而又个性化的手法之中蕴含了严肃的哲理性。

　　2013年4月4日的贺绿汀音乐厅,上海音乐学院与旧金山音乐学院国际室内乐音乐节系列音乐会上演了朱世瑞的钢琴五重奏《中国之诗》,此系上海音乐学院和美国旧金山音乐学院室内乐音乐节的委约作品,曾于2012年3月15日在旧金山世界首演。此次演出系国内首演,5位演奏者均为旧金山音乐学院的资深教授和著名演奏家,其精湛的技巧与对作品风格的准确把握给听众留下了深刻印象。应该说,这部作品既体现了作曲家以往一贯的创作倾向,又隐然昭示着其在思想

与创作的道路上新的探索。《中国之诗》无疑是中国当代室内乐作品中的一部经典。

这部作品与许多使用传统美学观念并运用西方现代技法加以表达的中国当代音乐截然不同。作品的标题朴素至极,但极富深意,围绕"中国"和"诗"两个基本命题,作曲家展开了对于中国传统文化中最富于力量而又在今日最多被曲解和滥用的精神的思考;同时,与大量沉醉于肤浅的往昔的作品不同,《中国之诗》并未回避现实以及艺术家面对现实和传统之间巨大鸿沟的思索。正如他在该作品世界首演时于旧金山所作的《〈中国之诗〉作曲创意的 12 个断想》中谈到的:这是"我对当代中国人性和悲欣交集的生存状态诗意化的音乐抽象"。这一创作主旨显示了宏大深远的立意和不同流俗的勇气。显然,通过诗学这一中国文化最为古老而精微的载体,作曲家表达了一种在当今中国音乐界十分稀缺的作品内涵的指向性:将中国传统音乐所具有的特殊气质注入欧洲古典室内乐的形式之中,从而焕发出一种全新的精神境界,最终指向一个中国知识分子和音乐家如何在当今复杂的文化语境中面对现代性这一重要问题。无疑,作曲家希望表达这样一种诉求:尽管西方音乐和文化的许多元素是我们无法避免和必须

借鉴的, 但通过对于自身传统的深刻理解和对于现实环境的严肃思考, 依然可以在音乐音响中传递出一种典型的中国的艺术形象与审美诉求, 表达一种我们所熟悉的情感与意象。

作品的总体结构最大限度地体现了凝练这一中国诗学的最高准绳: 第一乐章"急板"(Presto)和第二乐章"非常慢的广板"(Largo assai)构成了某种并非对立性的"两极", 犹如光影的黑白两面和晨昏之际的微妙临界。激越、快速而炫技性的急板有太多让人意外的惊叹: 对钢琴和弦乐器的中性化音色处理完全洗去了音响中的"西方"色彩, 民间舞蹈的节奏特征与细腻的多层次对位织体, 将优美特异的吟哦般的五声性旋律置于交响化的结构推进过程之中。音乐并不费解, 你可以听到一种隐隐的痛苦, 也可以感受到顽强与幽默, 而每一处音响都透着精致、庄重与高贵的气息。作曲家除了展示他对中国民间音乐语汇信手拈来的熟悉和在西方现代创作技法上提炼而成的个人风格之外, 还寄托了对于久远而微弱的文化记忆的遥望与沉思。

如果说第一乐章为我们呈现了繁复的表象和灵动的姿影, 那么第二乐章就从外在的诗的形象进入到了内在的诗的意味, 从白描和错金镶嵌转

向写意和大片留白。在此,我们前所未有地通过音乐与一位力图走进传统的中国知识分子的内心世界直接面对。这个乐章特别强烈地使人想起梁楷的《李白行吟图》的笔法,作曲家以炉火纯青的句法处理,在绵延、勾连、细巧而不规则的韵律中揭示了东方美学特有的不确定性。一种淡而坚毅的忧伤,极其静穆地在近于微笑的表情中浮现。在水墨和点彩式的钢琴与弦乐音色的调配下,在通过细腻的局部运动而造成的静态感中,令人信服地创造出了完全非西方语境的情绪表达。这种不露声色、淡泊而凝重的抒情性,在凝神谛听的瞬间,让我们接近和叩问了纯净的诗的传统,经营出可以玩味、沉吟而至最终交融的意象。

作曲家的风格及其在音响运动中的反映,有时像一个人言谈举止的姿态,俗与雅、肤浅与深刻、虚假与真诚、执着与杂念,抑或是洁与不洁,在举手投足间即动人心魄或者令人生厌。朱世瑞的《中国之诗》无法以所谓的流派、观念或技法来加以归类,但却在艺术性和思想性的完美平衡间指向了当下。无疑,这是一位真正懂得传统的中国、现代的西方而又具有强大的对于现实的独立思考与把握能力的艺术家。透过作品中所呈现的凝练、哀怨与希望,或许我们可以从那对中国诗学的

深深流连中领悟到某种对现实的逃遁与反诘：他的音乐犹如一睹看不见的符号之墙，将我们与虚假的现实，含蓄而严肃地隔绝开来。

（原文刊载于《音乐周报》2013 年 4 月 10 日）

3. 临下有赫　载锡之光

——陈牧声的《大剧院序曲》

陈牧声是中国当代学院派青年作曲家中兼具思想敏锐度与技法个性化的重要人物。这位被欧洲评论界誉为"年轻一代最受瞩目的中国作曲家之一"的艺术家以中国传统文学艺术中的经典性成分为基础,结合西欧现代作曲技法中的有益成分,对于各种创作素材兼收并蓄,已经创作了许多精美而不拘一格的杰作。这些作品每每有着特殊的美学意念和足以表达这种意念的圆熟技巧,并每每通过精细组织的音响的隐喻带给听众以丰富的联想与反思。

《大剧院序曲》(*Splendid Overture*,揆其本意及作品之形象内涵,似可借《诗·大雅》之篇题,中译为《"皇矣"序曲》),系应上海大剧院委约为该院 10 周年庆典音乐会而作,于 2008 年 8 月 25 日在该院由吕嘉指挥上海交响曲乐团首演。演

出获得了很好的反响,"作品得到周小燕、朱践耳等老一辈音乐家的高度评价。上海交响乐团艺术总监著名指挥家陈燮阳和乐团陈光宪经理表示要进一步推广这首新作,并要求收藏乐队总谱"(见"中国音乐学网"报道"陈牧声为上海大剧院谱就十周年庆典序曲",2008 年 9 月 3 日)。在这部作品问世之前,作曲家已经完成了一系列重要的乐队作品(交响诗《牡丹园之梦》、钢琴协奏曲《云南随想》等),并获得了评论与学界的广泛关注;该作尽管只是一部相对小型的庆典序曲,但从中仍然可以窥见陈牧声的许多个性化理念与原创性手法以及建立在此之上的作曲家的个人风格。可以说,《大剧院序曲》是一部短小精悍、内容丰富、意象浓密的优秀之作,在同类体裁与规模的中国当代交响音乐作品中理当占有重要的一席之地。

全曲由两大部分组成。第一部分短小热烈,具有引入和呈示的意味;第二部分较长大且具有发展和再现的结构特性。

第一部分(排练号"A"至"I")建立在核心音高动机的呈现与初步发展及其与打击乐织体的对峙与交替上。大量使用铜管音色的号角主题"恰似一道金色的霞光穿越晨曦的薄雾",造成令

人耳鸣目眩的 *fanfare* 效果；随即，打击乐组的加入（排练号"C"）和整个乐队织体的打击乐化，使音高素材的结构要素减弱，音色与节奏的织体特性被充分突出。铜管与打击乐音色的交替形成了这一部分主要的动力，音乐的律动中含有近似于古代大曲"艳—解—趋—乱"的特征，造成极为强烈而浓艳的描绘性与运动感，尤其是排练号"G"所对应的完全由打击乐组独立呈示的段落，含有鲜明的东方因素和民间特性，将第一部分的史诗性情绪推向高潮。"周虽旧邦，其命维新"，对辉煌的古老往昔的回忆中也包含着对于未来的寄托与期待，作品所隐含的标题性内容不言而喻。

　　第二部分（排练号"J"开始至结束）通过引入新的主题形象，与之前出现的号角式的 *fanfare* 纯五度动机和去音高化的打击乐节奏织体构成更为深入的对比；而这具有浓厚抒情意味的以弦乐和木管为主要呈示载体的第三种形象要素其实演化自号角动机。排练号"J"至"M"的部分构成了全曲的抒情中段，第一小提琴上引入对比性主题，将具有分解和弦意味的纯五度号角主题变形为富于装饰性的细腻蜿蜒的歌唱性旋律；在第一部分因省略三音而属性暧昧的纯五度音程在此完全演变

成了五声性的中国曲调。这一新的音乐形象被碎片化的乐队织体如镶金嵌玉般包卷、修饰而时隐时现，真如初月出云、长虹饮涧，这欲言又止、曲不尽意的效果展现着作曲家对于微妙音响形态的精细控制与把握，也生出曲中最难以忘怀的诗情画意。排练号"N"所对应大提琴的吟哦与独白，仿佛从星汉灿烂中开出一湾清流，又导向了以号角音调和打击乐音色为主的全曲的再现部（"O"至"X"）。在此，第一部分中的两种主题形象得以升华，全曲在近乎心醉神迷的狂想中戛然而止，犹如凤头豚腹之后一记豹尾，意犹未尽之间，令人顿生繁华不再的些许惆怅。

这首音乐会庆典序曲虽然并非作曲家刻意经营的大作，但点滴之间却流露出东方古老文化心境与西方近世作曲传统之间的贯通与交融；同时也展现了作曲家对大气磅礴的整体氛围与纤巧披离的细部经营的精擅。就学院派视野观之，作品继承了 19 世纪以来的优秀同类作品（如贝多芬《爱格蒙特序曲》、柏辽兹《罗马狂欢节序曲》、勃拉姆斯《学院庆典序曲》与《悲剧序曲》等）的范式，既不故作姿态，亦无表面的惊人之语，但严谨清晰的结构、错彩纷呈的笔法和言已尽而意不止的意匠却在使作品很好地满足其功能性需求的同

时,又彰显出深厚的学术性品格;而就作品所呈现的艺术形象的文化心态来看,又贯彻着作曲家一如既往的"中体西用"的创作观念,将对传统与当下的深邃细腻的感受,巧妙地铺陈填充于学院式语汇文本的字里行间,从而实现了对这一话语系统的自由驾驭与美学创新。而尤其可贵之处在于,这种对于作品内容性方面中国元素的追寻,在此并未囿于近世文人艺术的狭隘视线,而是展现出直取汉唐的雄阔浑厚之境,将华夏诸族的原始生命力及他们面对外部世界时极具创造与扩张力量的感受,用音响艺术的形式加以直观地表达。这种以古朴为美、以率真为贵的面向传统的理念,使这部作品开阖舒展而不流于粗糙,细腻灵动而不囿于局促。

此外,作曲家的一些个性化手法也在该作中得到集中有效的运用。在当今学院派作曲家普遍疏于(甚至不屑于)旋律写作的气候下,作曲家却显示出其运用生动鲜明的音调塑造艺术形象和统摄整体结构的过人能力,而这种能力又与他对于音色、气息、织体、节奏和配器等音响构成元素的精心组织与安排水乳交融、相得益彰——作品开头的号角动机充分运用了纯五度在东西方音乐语言系统中可能具有的丰富潜质,在作品的整体进

程中,这一动机在纵向音高组织层面的功能性作用和在横向旋律进行中的修辞性效力得到了充分挖掘,动机发展的学院派核心作曲技术被完全吸收到了注重意象关联及其象征隐喻的中国古典诗学之中。而作曲家对于细节的巧妙经营也给作品的读者和听众留下了深刻印象:作品开始处,当号角动机在弦乐震音的背景中喷薄而出时,第一竖琴的琶音的加入竟造出"雾失楼台、月迷津渡"的微妙意境,不仅预示其后的音乐发展,并且引发丰富的审美联觉;而作品中几处具有独立结构意味的打击乐段落的写作,则在极其有限的篇幅中营造出丰富的对比性,极好地深化了作品的表情涵量与形象深度。这些精致奇谲的细节,固然让我们想起作曲家所接受的法国学院派音乐的训练,但这种工艺学直觉与非西方人文内涵的结合,便使我们有理由将其视为艺术家面向中国传统意识的一种文化自觉。

"在我看来,音乐创作过程不仅仅是对美的缔造,更是作曲家精神上的自我救赎。"陈牧声的这一表白可以视作其作品中形式与内涵结合的支点。《大剧院序曲》亦可作为我们窥豹尝鼎,进而深入了解其内心世界与整体创作的一扇窗户。如果将他的全部作品置于更为宏大的时空背景和结

构性的文化语境中加以审视，必将使我们对中国
当代知识人和音乐家的创造力以及这种力量的特
殊性有更为深刻的体认。

　　（本文系为陈牧声《上海大剧院序曲》总谱所
作引言，上海音乐出版社 2015 年出版）

4. 华魂西才　援古入今

—— 许舒亚 2014 上海之春参演作品述评

　　许舒亚教授是当代有着极高国际声誉的中国作曲家。他早年毕业于上海音乐学院作曲系，师从朱践耳和丁善德等老一辈名师，1988 年起负笈巴黎音乐学院，此后长期旅居欧洲，直至 2008 年回国出任母校院长。他的作品曾获得过亚历山大·齐尔品作曲比赛一等奖、法国贝藏松国际交响乐作曲比赛第一大奖和日本入野義郎音乐奖等国际重要奖项，并为欧洲顶级音乐节和新音乐乐团创作过大量各种类型的委约作品。在国际乐坛的视野中，他的创作融汇了西方最先进的作曲理念与中国传统的美学思想，是中国学院派音乐家的重要代表。

　　在本届上海之春国际音乐节上，许舒亚教授将有三部重要作品献演（分别是 5 月 11 日由荷兰新音乐团呈现的《虚实》、5 月 13 日由民乐大师翁镇

发和德国哈巴室内乐团联袂演出的《题献 II》与 5月 14 日由维也纳广播交响乐团演绎的《日巅》）。

这三部作品尽管题材、类型各异,但却都体现出作曲家以高度个性化和原创性的声音艺术贯通中西、融汇古今的创作态度。为琵琶、古筝和室内乐队而作的《虚实》(1996)受老庄哲学和佛教仪式音乐的启发,力图以两件中国乐器和小型的室内乐组合表现两种既对立又统一的美学意象,时间意味上的疏密,透过精心设计的音响结构,被赋予了空间意味上的视觉可感性,而这种在音乐中被诗意地扭曲过的时空维度造成了强烈的审美张力,形象地诠释了抽象的哲理范畴。如果说《虚实》偏重于抽离和玩味个人内心和外部世界的复杂本质联系,那么《日巅》(1997)则是一部具有丰富描绘性和宏大史诗性的交响音诗。作品的构思来自华夏民族的远古神话"夸父逐日"。作曲家试图在音乐中体认原初先民认识和改造自然时的执着与悲壮,通过创造性地吸收西方 20 世纪音乐中新原始主义风格的要素,描绘出了一幅奇谲瑰丽而又生动壮观的图景。作曲家有感于原始生命体消失并转化为大自然中新的生命形式的伟大过程,将对中华民族未来的遥瞻寄托在了对包含着雄浑生命力的夸父故事的想象挥洒之中。

而与这两部作品相隔十年跨度、为笙和弦乐四重奏而作的《题献 II》(2006)则反映了作曲家驾驭复杂音响的纯熟造诣和带有自身本位性的对于声音形态的文化意义的深刻思索。他将看似风马牛不相及的中国最古老的吹奏乐器笙和最能代表西方古典音乐形式思维的弦乐四重奏并置在一起，以震撼听者心灵的笔触揭示了二者本来具有的渊源和可能被发掘出来的基于音色本身的融通性。作曲家独具匠心的音色设计揭示了这件华夏传统乐器所蕴含的管风琴式的浑然凝重之力，犹如流动的浮雕一般与被巧妙地"中性化处理"的弦乐织体水乳交融，从而构成了中西音乐各自最古老的核心元素的汇宗与辉映，也引发了我们对于不同文化渊源的音乐元素如何对话的长久思考。这无疑是当代音乐创作中令人赞叹的奇迹。

由国际一流交响乐团和室内乐团演绎中国当代作曲家的优秀作品，是上海之春国际音乐节的优良传统，相信许舒亚教授的三部作品在本届音乐节上的再度亮相，必定能有力地强调和延续这一传统，并且也将使文化界和思想界更为关注中国学院派新音乐作品的走向与价值。

（原文刊载于《音乐周报》2014 年 5 月 23 日）

5. 清江碧透曾无色,舞鹤洁白自忘机

——评"舞天——陆培交响乐作品音乐会"

　　在中国当代中青年学院派作曲家中,陆培教授是极具个人魅力和原创性张力的一位。他的音乐风格深深立足于中国传统,又广泛取法于西方现代,向以宏大与灵动并存、思想和审美并重为特质。他的作品被许多国外一流乐团在世界著名音乐厅演出,美国《华盛顿邮报》曾评价:"陆培的音乐灵动而满有睿智,色彩斑斓,异常甘美而又动感十足……"以我自己对陆培作品的了解来说,这个评价极为准确、传神。陆培自己对作品的要求就是大白话——"我自己过瘾,让我的演奏家与听众也过瘾"。——艺术家都是"自私"的,陆培说:"你得先打动自己,然后才能把你作品中的情感辐射出去,打动别人。——而这才是作品里'讲真话'的意思吧。"陆培还认为,音乐就是给人听的,而如果听众不要听你的音乐,你作为作曲家想达

到的一切"目的"都是零。陆培的作品数量众多，每年完成一两部大型管弦乐作品、几部室内乐作品，就是他创作上的常态。

和许多同龄人一样，陆培经历了 20 世纪后半叶动荡而又精彩的社会变迁，在国内完成了专业作曲训练后，又负笈北美，在大洋彼岸深造、创作和教学达十五年之久，并在此期间靡声国际乐坛。在 2006 年回国任教上海音乐学院后，陆培教授在创作上不断挑战和超越自己，不仅又完成了大量极具影响力的优秀作品，而且以广泛丰富的题材、深刻的现实与历史关怀以及具有原创性的技术语言，在国内外继续获得了极大成功与反响。

2016 年 3 月 11 日、12 日，陆培教授"衣锦还乡"，在故乡南宁成功举办了"舞天——陆培交响乐作品音乐会"，为"南国之声"系列周末音乐会画上了浓墨重彩的一笔。这场音乐会（两天曲目相同）由刚刚建立不久的广西交响乐团担任演奏，广西艺术学院音乐学院院长蔡央教授指挥，旅美著名小提琴家韦晓壮特邀担任乐队首席，著名女高音歌唱家、上海音乐学院李秀英教授倾情加盟，在其中两部作品中担任独唱。

本次演出曲目涵盖了作曲家近十余年来的创作生涯，可以看成是一种回顾式的总结呈现：为双

弦乐队、竖琴、钢片琴、打击乐而作的《舞天》（2004）、为女高音与乐队而作的《芦笙与铜鼓舞》（2006/2015）、交响音诗《金牛贺春》（2009）、《世纪之光：号角》（2011）以及为女高音和乐队而作的《看啊，那和平的旗帜》（2015）。五部作品在演绎上均具有较高的难度和鲜明的特色，对乐队、指挥和独唱者构成了挑战。年轻的广西交响乐团克服了经验不足的局限，在指挥家和首席的带领下，通过努力学习和艰苦排练，非常圆满地完成了这次演出任务；对于很少面对学院派音乐和交响乐队的南宁观众来说，这两场音乐会的现场秩序和欣赏环境之佳，也委实出人意外。作曲家在演出前的生动扼要的讲解，则使听众更好地在临响时把握住了作品的基本结构与精神内涵，成为音乐会取得成功的一个积极因素。

此次音乐会上呈现的作品中，《世纪之光：号角》和《看啊，那和平的旗帜》分别取材于辛亥革命和第二次世界大战的史诗性题材，有着栩栩如生的画面感和厚重深思的历史感。广西交响乐团的演奏员们很好地把握了这两部作品的宏大叙事的基调，使通过音乐音响描绘的浴火岁月呼之欲出，直面无碍地展现在听众面前。尤其是《看啊，那和平的旗帜》具有庞大浑成的规模和包举四海

的张力，主题众多、性格各异、错彩镂金、浑然一体，充分展示了作曲家展衍繁多乐思和驾驭宏大场景的功力。而女高音的上佳表现则是这部作品得以成功演绎的关键。复杂细腻的力度与速度变化，歌曲、宣叙调和咏叹调交替的唱腔以及一泻千里的雍容气势，都被演绎得熠熠生辉、光彩四射。

相比起这两部排山倒海之作，《芦笙与铜鼓舞》则呈现出灵动的诗意和细腻的笔法。这原本是作曲家 2006 年为女高音和室内乐而作的《春天之歌——"山之梦"系列之二》中的第二乐章，2015 年重新配器并单独首演。作品充分挖掘并探索了以花腔女高音和管弦乐队创造性地呈现原生态民歌素材的可能性。人声声部没有任何有意义的歌词，而是演唱山歌中的衬词，犹如在声乐旋律中去发展多个飞花点翠般的动机，并与乐队应答、掷还、调笑、戏仿……人声的动机化、碎片化，与乐队的旋律化、色彩化，构成这部清新天成的作品的最大特色，也成为歌唱家和乐队倾情演绎并带给听众的最为挑动心旌的亮点。

《金牛贺春》是作曲家的"十二生肖年管弦乐系列"的第四首。这首优美而狂放的音诗将汉族舞歌的纯净内敛与西藏民歌的热烈狂放并置和交融，也用管弦乐队营造出深具东方古典美学意味

的艺术形象。作曲家娴熟地驾驭着作为西方传统
音乐内核的对位技巧，将基本音乐素材的变形编
织成犹如壮锦般绚烂夺目的色块织体。皴、擦、
点、染、浓、淡、深、浅，笔力纵横淋漓，写意气象万
千。时而"黑云压城城欲摧，甲光向日金鳞开"之
大气，时而"吴丝蜀桐张高秋，空山凝云颓不流"
之清旷。作品不仅极为成功地展现了抒情性、舞
蹈性和谐谑性表情的融会贯通，而且罕见地将变
奏和发展这两种本来有对立意味的作曲思维巧妙
地熔铸起来，将静态沉思的凝练与动态狂野的奔
放自然地衔接。通过变奏与发展，实现两种性格
的变形与更生，从而呼应了作品的标题内涵，也体
现出作曲家奇谲瑰丽的音乐诗学特征。

应该说，本场音乐会最具原创性力度和思想
性深度的作品，当属用来为音乐会命名的《舞
天》。这本来是作曲家的一部为双弦乐队和色彩
性乐器而作的三乐章组曲（分别是"弦舞"、"童年
的歌"和"舞天"）中的第三首。作品的灵感来自
作曲家上世纪 80 年代求学期间在广西各地采风
的见闻，许多音调不是以素材，而是以感性记忆的
方式，沉淀下来，再如同本能地梦呓般倾吐在音乐
作品中，原先的时空因素变得汗漫模糊，而又更加
绚丽奇幻。对于熟悉西方传统和现代音乐的听众

来说,在面对这部作品时,将感受到难以想象的新颖、生动和庄严!根据作曲家的立意,西洋交响乐队的乐器被用来模仿少数民族山民们的马骨胡、侗族琵琶、芦笙的音响。在具体的写作技法上,陆培摒弃了"对位"或者"主调"音乐等传统的西方观念,而采用了中国民间合奏所特有的"加花变奏"手法,来使得本来只有一个单旋律的音乐变得有如多声部一样的厚度。弦乐器的各种演奏技法——泛音、拨弦……直到许多特殊演奏法如弓杆拉奏、马后拉奏等,加上各种色彩乐器(如钢片琴、竖琴、打击乐)的着色,使得这里的音乐听来真是色彩斑斓,极具中国民间特色,又有了古代"晨钟暮鼓"之景象。一直困扰着中国作曲家的"去音高化"和"去交响化"惯性的难题,在这部"《天问》式"的杰作中有了极具原创性的回答。

作品一开始,在大鼓的节律映衬下,弦乐声部呈现出了令人惊异的浮雕般的细密分声部织体(共14个声部!)这不禁使我们想起《诗·周颂·执竞》中的诗句:

执竞武王,无竞维烈。

不显成康,上帝是皇。

自彼成康,奄有四方,斤斤其明。

　　钟鼓喤喤,磬莞将将,降福穰穰。

　　降福简简,威仪反反。

　　既醉既饱,福禄来反。

　　而钢片琴和打击乐的加入,与弦乐的非传统演奏方式一起,将乐队的音响世界置换到了钟鼓金钲、八音克谐的上古岁月:

　　有瞽有瞽,在周之庭。

　　设业设虡,崇牙树羽。

　　应田县鼓,鞉磬柷圉。

　　既备乃奏,箫管备举。

　　喤喤厥声,肃雍和鸣,先祖是听。

　　我客戾止,永观厥成。(《诗·周颂·有瞽》)

　　全曲在这样的庄严肃穆而华丽缤纷的基调中展开,将取材于民间、宗教音乐的节奏、织体与色彩设计贯穿于近似于古代大曲的结构布局。在音乐高潮处,作曲家为我们创造了的雍容典雅之像,仿佛重建了魂牵梦绕的华夏正音:

　　陈钟按鼓,造新歌些。

涉江采菱，发扬荷些。

美人既醉，朱颜酡些。

嬉光眇视，目曾波些。

被文服纤，丽而不奇些。

长发曼鬋，艳陆离些。

二八齐容，起郑舞些。

衽若交竿，抚案下些。

竽瑟狂会，搷鸣鼓些。

宫庭震惊，发激楚些。

吴歈蔡讴，奏大吕些。（《楚辞·招魂》）

　　在星汉灿烂、日月辉映的尾声之后，听众不仅深深震撼于作曲家所创造的音响奇观，也为其中所散发出的来自古老文明血脉深处的思想而低回沉醉。毕竟，以这舶来的技法与载体作"他山之石"，注入我们自己文化的养分和对这种文化的挚爱与感悟，便能迸发出精纯光艳，雕成昆冈之玉。"鹤鸣于九皋，声闻于天"，陆培教授在此与我们分享的内心体验，源自碧透洁净的邕江之水。余音三日之后，亦久久不能忘怀。

（原文刊载于《人民音乐》2016 年 5 月）

6. 长风乘巨浪　旧梦谱新篇
——评许舒亚的交响组曲《海上丝路》

　　古代中国向以积极开放的姿态与世界各国开展经济与文化交往，以岭南为基地的"海上丝绸之路"从两汉至近代皆是欧亚大陆文化交通的重要纽带，先民凭借这万顷碧波间的生命线与古代欧亚大陆上的各大文明共同体血脉相连，缔造了无比灿烂的古代商业、航海之伟业，足以与起自西北、横贯亚欧腹地的丝绸之路等量齐观。

　　在 21 世纪的今天，伴随中国的和平崛起，在"一带一路"国家战略的指引下，"海上丝绸之路"的历史与现实意义均凸显无比的重要性，而作为我国友好邻邦的东盟各国，在古代与岭南地区有着千丝万缕的血脉关联，在当今更是这一战略的主要辐射区域。作为东盟各国北上与我国发展经贸人文交流的桥头堡，广西壮族自治区无疑是经营新世纪海上丝路的枢纽，其在与东南亚各国的

交往中,必将发挥老树新花的关键作用,缔造万方乐奏有交广的繁荣新局面。

盛世华章,相辉无前。理解与感受这一宏大的历史机遇,离不开中国艺术家的大制作、大手笔。在"国家艺术基金"的支持下,在广西演艺集团和上海音乐学院的努力合作下,由当代享有国际盛誉的著名作曲家、上海音乐学院前院长许舒亚教授创作的大型交响组曲《海上丝路》应运出世。这部大气磅礴、取精用宏、俊彩纷驰的佳作,由著名指挥家、上海音乐学院指挥系主任张国勇教授指挥广西交响乐团,于 2016 年 8 月 27 日首演于南宁广西音乐厅,为今年的"南国之声"系列演出增添了浓墨重彩的一笔。演出获得极大成功和各方好评之时,也让我们感受到了学院派作曲家中的领军人物对于历史脉搏与天下大势的把握与思考。

《海上丝路》为四乐章交响组曲,通过《骆越音诗》《东盟画卷》《丝路·思路》和《启航》四首结构相对独立,但在内容性上又一气呵成的音诗,铺叙了世居广西的古代岭南各族与中南半岛及南洋各国丰富多彩而独具个性的文明特质,回顾了近两千年中海上丝绸之路贯通交流、生机勃勃的传奇面貌,并以昂扬激越的笔触预告了正在启航的

海上新丝路辉煌的前途远景。

　　组曲的第一乐章《骆越音诗》既是一阕深具历史画面感与渲染性的音画，又是整部组曲的引入部分。用作曲家的话说，该乐章从先民筚路蓝缕、以启山林的洪荒之世着笔，描绘广西远古民族播越海表、经营世土并为海上丝路的发展奠定始基的恢弘场景。甫一开篇，在低音弦乐器的持续音背景和定音鼓的有力敲击节律下，单簧管吹奏出狩猎号角般的蜿蜒音型，仿佛将听众带入鸿蒙初开之际，待以"G"为中心音的瑰丽滇濛的基调确立后，同样是单簧管却呈现了性格与之前不同的第一主题，这个以带倚音的长音和分解和弦的七连音为特质的主题核心，既明确有力，又充满曲折回环的南国意味，这不啻象征着岭南的初度开发、渐染王风，在第二小提琴和中提琴声部急速而均匀的三连音音型及竖琴的上行音阶润饰下，该主题在长笛声部反复后，经过短小的包含着八度、七度音程跳进的过渡段后，音乐在铜管的映衬下，以云水翻滚之姿汇入激越深情、如泣如诉的第二主题 a[44 小节]，这个以反向大跳和前十六后八分音符音型为特征的主题，营造出了富丽宏大、明朗舒卷的乐队织体，并最终达到 C 大调上的第二主题 b[52 小节]，在具有呈示部结束段意味的铺

垫后,音乐戛然稍止(节拍换成2/4),但又意外重启(仍恢复为4/4拍),开启了乐章中具有发展意味的插部[88小节]。这一插部短小精悍、着墨不多却恰到好处,在弦乐拨奏的背景下,第一主题与第二主题的片段分别在木管与圆号声部先后出现(2/4拍的间插休止再次使用),并与来自铜管声部的刚毅闯入应和呼应,这种短兵相接的斗争形象经过力量的积累与叠加在 D 大调上结束[152小节],并在 2 小节休止后悄然带入一湾清流似的尾声,犹如开辟荆榛、如火如荼的场景刹那间烟消云散。这在结构上造成某种开放式的悬念:因为在插部中略有发展的呈示性主题没有经过再现,这不禁使得听众对于组曲接下来的三个乐章遐想连篇。

　　第二乐章名为《东盟画卷》。视线从八桂大地转向更为广阔的东南亚各地。作曲家以挥洒自如的笔法将马来西亚、印尼、泰国等地的民歌素材融入到乐章中,勾勒出绚丽热烈的南洋风情,也隐隐回顾着万国来朝、九夷宾服的古代盛世之景。该乐章与第一乐章之关系,既并列又承接,尤其是充分发挥了独奏小提琴及各个管乐器声部的表现力,体现出冥想、内秀的抒情气质与欢快奔放的异国情调的融合。乐章一开始,乐队首席以建立在

十三和十七连音音型上的回忆性动机,仿佛扮演
了娓娓道来的讲故事的人,而该特色音型在众多
异域风情的素材出现后又加以再现[164小节]并
将回忆性的情绪加以升化,构成了三部性曲式的
首尾,犹如一幅精美的画框,将从第17小节开始
涌现的缤纷五色簇拥起来。而画幅正中出现的这
些形象,亦并非按部就班,而是最大限度地挖掘了
其中的发展潜力,注入了作曲家个性化的风格品
味(如33—40小节对之前主题的转调发展和随后
对这一素材的过渡性处理),并将这些本无关联的
旋律素材及其变化锻造成极富流动性的整体,而
毫无断裂拼接之感。在水乳交融、循环往复的彼
此辉映间,展示了一个东方各民族团结友好、汇聚
一堂的图景和面对这一场面时的足之舞之、心潮
起伏的感受。作曲家独具匠心地赋予西洋管弦乐
器极具东方性格的音响质感,并以旋律展衍的旋
法思维替代动机展开技巧,作为乐章发展与结构
衔接的主要手段,使众多主题如江河支流从容伸
展,由涓涓之觞出发,时而蓦然开阔,时而沉吟浩
渺,时而激流千转,时而巨浪直前,不经意间复又
百川蹈海,蔚为大观。从心而不逾矩的谋篇布局,
动情而不斯滥的分寸把握,使听众不觉神迷间又
深为叹服。

　　第三乐章《丝路/思路》具有交响套曲柔板乐章的典型性格，承接之前的叙说，以清淡、徐缓而深情的笔触，展示古代海上丝绸之路的魅力以及现代人面对祖先辉煌成就时的自省与审思。按照作曲家的构想，"在极大的时间和空间跨度中联结古今，让古代海上丝路与现代发展思路产生艺术性对话"，而通过对交响乐队进行室内化处理，让大提琴、小提琴之间的应答以及竖琴和其他乐器声部的色彩性点缀，既"抒写出宏大神奇、连绵不断的海上丝路传奇"，亦"描绘出对未来时代发展的积极思考"。在弦乐声部的和声背景中，竖琴以四音下行引出了独奏大提琴的沉思性主题，随即独奏小提琴加入，在持续音与竖琴的三连音分解音型衬托下和大提琴展开从容悠远的交谈，长笛和单簧管在铜管长音的支持下将宏大的史诗性意味插入其中，随即英国管接过了回忆的音调。在59小节和65小节，分别出现了第一乐章中两个主题的片段，但却是在静谧的气氛中一带而过。第76小节，竖琴四度下行音列再度出现，引入了新素材：在第一和第二小提琴分部奏出的摇曳起伏的三连音背景下，中提琴和大提琴声部以朗诵式的音调唱出了由衷赞叹般的心声，仿佛召唤着货殖海疆、重译梯航、上下千年、纵横万里的东亚大

航海时代，直至 102 小节再现部的到来。该乐章
与第二乐章都充分发挥了五声性调式和声与线性
旋律延伸迂回的表现力以及色彩性乐器的搓擦点
彩效果；而第三乐章简洁甘美的对话和吟诵织体，
又营造出柔曼、轻盈的氛围与波涛骤起而又徐然
不兴的微妙意况。

在此回顾往昔的凝神后，我们迎来了昂扬激
越的对全曲的总结——第四乐章《启航》。作为
一部交响组曲的总结，这一乐章糅合了之前出现
的乐思和手法，充满面向未来的张力与动量。这
不仅是对开放性的第一乐章的接续，也是将中间
两个乐章中呈现的纷繁精彩的画面熔铸在全新的
纪念碑式的音响洪流之中。乐章的结构层层递
进、环环相生，犹如逐渐高升的浮雕群像，最终将
辉煌夺目的光明前景牢牢地铺陈在扬帆争流的蔚
蓝海洋上（以正大平稳的 C 大调结束）。聆听至
此，不禁感慨万千。沧海桑田后，毕竟天未老。艺
术家借此表达的"在交响音乐宏大宽广的音符巨
浪上壮丽启航，同心共筑中国梦"的立意得到了淋
漓尽致地体现，广西作为未来海上丝绸之路起点
和中国与东南亚经济人文交流枢纽的灿烂前景，
也通过这一曲黄钟大吕式的琳琅华章得到了最为
生动真切的揭示。

　　《海上丝路》不仅是一部紧扣时代脉搏的主旋律艺术作品,也为中国当代学院派作曲家的创作实践提供了重要借鉴,并引发了有益的思考。正如作曲家本人所言,这是他在从事了多年的现代派作曲实践后第一次回归传统之作,如何在经历了无调性音乐和音响化作曲的洗礼后,重新探索调性音乐创新的可能性,是摆在面前的一大难题。应该说,作品对众多素材的有条不紊又充分挖掘其内涵的驾驭安排、对东方民间曲调展衍思维的运用并将延伸性旋律与对位化织体结合、对于交响乐队的各个乐器声部的音响造型性的充分利用,都具有教科书式的范例价值。而他多年来浸润西欧当代美学观念和西方现代作曲技法所带来的敏锐细腻的音响感受,与身经中国社会沧桑巨变的人生感悟,在作品中完美地水乳交融、萃于一发。作品的整体结构布局尤其值得称道:第一乐章的引子功能和对气氛的渲染烘托,与末乐章有力的承接总结,在素材和技法上都造成了强烈的整体感和流动性,而具有插入性的第二乐章和内省沉思的第三乐章则成为这一交响逻辑发展的内在动力,并在标题叙事的层面完善了组曲的内容情节。虽然名为"交响组曲",但作品的曲式却扬弃了古典—浪漫时期交响套曲的

结构思维,为四乐章的套曲模式承载更为丰富新颖的时代精神和东方民族特有的文化内涵创造了绚丽的新空间。此外,作品的叙事脉络,融历史/未来、梦想/现实、细节/宏观为一体,具有交响诗的文学性格,正如参加作品首演的评审专家所指出的,其中包含的丰富叙事潜力蕴含着改编成歌舞剧的可能。

　　其实,如果从较为"长时段"的视野来观察,许舒亚教授的《海上丝路》亦并非孤立现象,而是反映着学院派作曲家中的翘楚日益通过贴近我国当前的重大事件为自己的创作获得全新的题材,并逐渐尝试将实验性手法与公众音乐生活加以结合,从而产生具有新的风格特质的优秀作品(如上海音乐学院作曲系已故杨立青教授的大提琴协奏曲《木卡姆印象》、青年作曲家陈牧声教授的竖琴协奏曲《玉石之路》都为类似的边疆题材作品)。在"一带一路"的新时代背景下,这些借鉴少数兄弟民族乃至域外兄弟国家的音乐素材创作的作品,也的确展现出不同于未经历现代音乐洗礼的上一代学院派创作(主要集中在建国后至"文革"前)的特征。从中我们可以感悟到,扎实的传统作曲技巧与具有国际视野的音响观念的结合,如果被用以表达对中国当下现实的关注与思考,将开

拓出一片生机勃勃的沃土。对于长期以来在困守精英化圈子和盲目从众流俗的二分模式间徘徊的中国音乐界而言，这不啻是一条具有广阔前景和持久生命力的成长之路。

（原文刊载于《音乐周报》2016 年 10 月 19 日）

7. 蝶变与物化

——记贾达群教授新作《蝶恋传奇》

庄子梦见自己变成蝴蝶，几于忘己，梦醒后又觉得自己是庄周。不知是庄生梦蝶，还是蝶梦庄生，则物与我间，分合之际，最是微妙难言。

以音乐书写故事，情景交融于音声，互文见意，在创作而言，有如此喻；以当下回望传统，实现经典之蜕变与再生，在语境而言，犹如此喻；以个体诠释整体，使他者为我所用，在交融中透视二者的边际，就艺术家而言，亦如此喻。

刚刚由新生代女指挥家景焕执棒上海交响乐团首演的贾达群教授的交响舞乐《蝶恋传奇》，不仅仅是一部优秀动人的大型管弦乐作品，更以其取精用宏的手法、意象纷呈的构局与卓荦不群的意境，引发我们对于学院派标题音乐创作的历史与现状、立意与表现、形式与内容诸多关系的思考。

这部取材于"梁山伯与祝英台"的民间传说、长达 60 分钟的作品由引子、尾声及九个"场景"(分别概括浓缩了爱情悲剧的基本情节与主要矛盾)构成,犹如一束斑斓有序的屏风画,又似张弛舒卷的册页图,兼具交响舞剧的轮廓与交响组曲的性格。对民间传说耳熟能详的听众,自然是可以循着标题文字的指引,对号入座想象剧情;然而,那些更为严肃又不愿囿于陈套的欣赏者将发现,这部恢弘细腻的杰作所指示的想象空间十分广阔,所谓鸿鹄之志,非燕雀可知。我们甚至可以完全离开泛滥无味的犬儒式接受惯例,重构一组更为诗意、奇幻乃至浸透着东方式哲理内涵的接受维度。或许《庄子·齐物论》中那则古老动人的寓言,可以在此启发省思。

在空灵飘逸而生死缠绵的首尾之间,集中被展示的,是无法实现的渴望欲念、炽烈浓郁的激情与转瞬即逝的静谧、沧海桑田的变换之间的对立与并峙(最突出的范例是"田园夏景"一段),一系列轮回式的升起、进入和幻灭的闭合,使得大量兀立、浓重的细节描写(如"迎亲红轿"中绘声绘色、犹如年画般的铺陈),犹如秋日之落叶,在明丽照人的飘行后,轻轻投向深无可测的土地,最终以"蝶变"的隐喻诠释了"物化"的哲理。栩栩然者,

似蝶非蝶,蘧蘧然者,我亦非我。音乐的形象,虽没有远离标题音乐的氛围,但音乐的叙事,已然超越了浪漫主义(或者说日丹诺夫式)浮浅的俗套。就作品而言,不愧化腐朽为神奇;就个中文化意味思之,学院派作曲家面对欧洲音乐文学的遗产,亦完成了从学语到自语的豹变,并且是在技法与心理层面都经历了现代性的洗礼之后。

　　从美学上看,作品达到了很高的境界。这位对20世纪音乐语汇信手拈来的结构主义大师完全一扫许多同类题材作品中的熟、甜、腻、俗之味,真正使艺术形象及其时间进程清冽到骨、浓烈出血。他以时而复杂微妙、时而清澈简洁的多变织体来捕捉心理律动的无数个瞬间,并将这种难以言传的主观冲动熔铸到水墨似的背景渲染与史诗性的剧情描述中,造成缤纷馥郁的细密画似的聆听效果;各种教科书式的交响乐技巧支撑起了这个梦境的大厦,而作曲家的先锋派品味诉求,又化作无数精美繁复的卯榫细部,镶嵌和整合起貌似传统的结构与音高组织的主轴。在他手中,圆熟丰沛的技法犹如好诗之用典,却不会带来晦涩难懂的流弊:这大约便是庄子所言之"物物而不物于物"吧。

　　许多熟悉贾达群创作的听者,在面对作品的

第一时间,恐怕会为某种风格的转向而感到疑惑(从"先锋"到"保守"、从"小众"到"大众"?),其实在仔细听完全曲后,才发现他依然是"吾道一以贯之",只不过呈现出更为丰富深邃的面相而已。这好似普罗科菲耶夫在完成《三橘爱》《火天使》之后去写《罗密欧与朱丽叶》,而贯注于作品中的作曲家人格声音一如既往,只是更加气韵生动、老而弥笃。

(原文刊载于《音乐周报》2018 年 11 月 21 日)

8. 妙曲当春夜　深心托大千

——记贾达群弦乐四重奏作品专场音乐会

相对于其他欧洲学院派音乐体裁,弦乐四重奏与中国传统文化和古典文艺的关系具有两极性。一方面,这是距离国人听音乐习惯最遥远的声音结构:无歌词、音色简、最抽象;另一方面,这又是与中国文人的固有精神状态最为声息相通的意义表达:独而不群、内向超越、简而唯美。故而,中国的弦乐四重奏的听众可能极少,但必定很精;中国作曲家的弦乐四重奏作品不鸣则已,一鸣惊人。

2019年3月24日,在上海交响乐团音乐厅的演艺厅,我们感受到了这种闲约深美的室内乐艺术:由低男中音歌唱家沈洋与上海交响乐团"东海岸"弦乐四重奏团精彩演绎的贾达群弦乐四重奏作品专场音乐会。这场名为"智性弦音、诗韵情深"的演出,呈现了弦乐四重奏在中国语境中的至

高境界,可谓妙曲当春夜、深心托大千。

　　本场音乐会包含了作曲家精心结撰的四部作品,跨越了 30 年的创作时期:有早年获得日本"入野義郎室内乐国际作曲比赛大奖"的第一弦乐四重奏《源祭》(1988),有根据其管弦乐代表作《巴蜀随想》(1996)改编的同名四重奏(2017),有2016 年创作的第二弦乐四重奏《云起》,还有作为压轴的、去年刚刚完成的第三弦乐四重奏《终南山怀远》。除了《源祭》以外,其他三部作品均为世界首演。

　　贾达群是一位将最理性的预构与最惊人的想象深度融合、再重之以纵横开阖之气势与曼妙纤巧之雕琢的当代作曲家,这使得他的作品每每以圆熟新颖的技巧来构筑斑斓瑰丽的形象,而在不经意间展现了思想的纵深。这四部作品既完美一致地诠释了这一贯风格,但又如四座西蜀奇峰,各个不同,分别成为里程碑式的瞻仰对象。如果比较一下第一弦乐四重奏《源祭》与第二弦乐四重奏《云起》的形式与内涵,颇能够代表近,30 年间艺术家心态与时代之间嬗变的互动关系。

　　《源祭》具有强烈的 80 年代文化气息和鲜明的学院派技法特征:我们可以发现无数玲珑闪耀的断片在并置与反诘中镶嵌成一个绵密而突兀的

文本。这是一个神奇的年代,西方现代音乐在形式上的极端建构和在观念上的极端解构本来是一对无法调和的矛盾,但在当时中国的社会环境与普遍心态中,却同时融合了前现代、现代与后现代。这部弦乐四重奏在提炼民间音乐材料的基础上,巧妙地引入了新的弦乐演奏法,搭建其具有"原始的未来感"的声音形象与时间意匠,层累地叠拼了革命、民间、流浪、城市、巫术等各种记忆,以电影化的手法展现了由恐惧、理想、梦幻、迷惑等情绪交织而成的集体无意识,对于那个生机蓬勃、风起云涌的时代的亲历者来说,可谓一部室内乐的史诗。

而在作曲家经历世态沧桑之后创作的《云起》,则完全从对外部世界的参与式书写转向了内心深处的严肃静观:无论是以声音暗示指代的云、水、气,还是尘埃、河流与山峦,其实都是他自足而丰富的精神主体的自然流露。从形式上看,这其实是一部有标题的绝对音乐,其音响感和织体写法显露强烈的传统性与典范性,让人想起18世纪晚期和20世纪西方的室内乐经典。但其内涵又是高度东方的:通过弦乐细腻流动的明暗变化暗示线条与水墨的画面感,在舞蹈性与戏剧性交替的速率运行中揭示出日常时间的荒谬与无力,最

终创造出一个客观物理世界之外的"云之所在"。而这种种物态万端,都在静如止水的心中;纷纭如谧的繁复意象之间,是欲辨终忘言的主体观照。

　　然而,贾达群弦乐四重奏的境界尚不止于此。只有在仔细聆听了为低男低音和弦乐四重奏而作的《终南山怀远》后,才会真正感受到从山外有山到心外无物、进而物心两忘的华夏文脉如何渗透并最终改造了弦乐四重奏这种形式。这首由十一个部分(器乐前奏、后奏加九首古诗咏唱)组成的大型杰作犹如锦帐屏风,又似山水册页,以清旷淡远的写意总体驭细腻多变的白描局部,通过瞬间的金碧,去烘托不尽的留白。四件弦乐器同时具有交响乐队、丝竹细打、自然音源的多重功能,人声则时而歌咏、时而宣叙、时而吟诵、时而腔化(偶尔近于念白),在抒情、叙事、独白和旁白之间潇洒切换。在穷极精丽的编织和惜墨如金的渲染之后,逐渐逼近了枯寂空玄的极境。主体的最终自由在于隐退与消泯,或许便是此作的形而上命意——这,既是对东方古老哲学的拜服,亦是对室内乐精神的遵循。

(原文刊载于《音乐周报》2019 年 4 月 17 日)

9. 沉思有限　翰藻无极

——记2019年上海音乐学院第八届"百川奖"
国际作曲比赛决赛音乐会

2019年6月28日,由上海音乐学院主办的第八届"百川奖"国际作曲比赛决赛音乐会在贺绿汀音乐厅隆重举行。在11位担任现场评委的中外杰出作曲家和众多当代音乐爱好者的面前,著名指挥家高健和上海大地之歌室内交响乐团倾力呈现了10部入围的力作。

本场音乐会的所有作品均为中国乐器(笛箫、琵琶、二胡)与欧洲乐器(钢琴与弦乐器)的混合编制,数量从3件到9件不等,参演作品均为"标题音乐"(曲目单附有简要的文字说明),演出时间大多在5—8分钟。在这常见而有限的音色与音响资源和近乎命题作文的"图圄"内,10位来自东亚和欧洲的中青年作曲家各擅胜场、竞展技艺,用高度个性化的形式表达了不俗的艺术追求与丰富的哲理性意蕴。这些作品给听众们带来的除了

感官的印象外,更多是挥之不去的持久反思与联想。

从总体上看,这些作品都体现出当代学院派作曲的基本特征:一种高度文学文本化的符号—声音艺术。现场的声音呈现触及并在一定程度上预示了文本的自为性与意义理解的可能性,但却最终无法替代符号文本;而如果缺乏对于后者的深入阅读与不断理解,音乐会上的声音便会限制甚至简化文本中所贮藏的想象,进而削弱这种符号艺术的心理力量。这既是 20 世纪以来现代音乐所取得的巨大成就,亦是其作为声音的艺术的阿基琉斯之踵。当作曲完全成为一种文本行为后,便不得不重走文学的老路:期望突破并超越声音(语言或是乐音)的限制,但作为寄身于音乐的符号文本又不得不始终面对“二度诠释”的反制。无所不用其极,往往无所不败于极。这两种意在控制对方的创作,不得不在斗争中长久共存。

从作曲家希望传递的“意义”来说,本场音乐会的作品都成功地昭示着个体生存与感知的困境,而这种困境的出现则是以个体创造性的绝对自由为观念预设的。对于大多数形态繁复、内涵抽象并具有同质的精英美学旨趣的现代作品而言,最难做到的却是恰到好处的简易与朴拙。之

所以难，是因需要放弃，需要妥协，需要将"自我"视为某种暂时的无关痛痒的偶然。毕竟，音乐的基础是技术，是一种被植入的规训。那种被"伟大性"奴役，或者说，被传统和经典压迫所产生的美感与顺从不易消逝，故而，现代人强有力的"自我"所产生的冲力，在其之前常常显得有理而无力。

而作曲家的智慧或许表现在如何动态地平衡这二者间的张力。譬如，被评为一等奖的《孤独者的梦》在朴实无华的内容表述的边际与缝隙，却生了深刻的历史文化观照——两种看似截然不同的乐器音色，具有共同的前世与今生。时间与空间因此被赋予了新的元逻辑。六件乐器与钢琴和竹笛在姿态谈吐上致密而有差序的融合，呈现出使人吃惊的控制力。刹那间，从作曲升华为作乐的古老梦想，依稀实现了。

复古的力量很重要，在对过往最为虔诚之时，便足以抵消自我永恒的妄念。借复古而创新，不失为一种跪着革命的良法。现代人因犬儒而不谙愚忠，因为"道"已经沦落为意识形态了。这大约是《六幺》给予我们的启示。

此外，《抒情夜曲》《凛夜行》和《大漠甘泉》都通过各自不同的语感，将小说式的叙事性或说

书人的家数引入时间结构中。作曲家们让生动的冗长与简洁的空白交织交替、若即若离,在崎岖宛转的线性过程中带出散碎的局部。三部作品的故事性都很充分,使有组织的乐音和有意义的音声内化在了巧妙的控制与自然的间离中。

(原文刊载于《新民周刊》2019 年 9 月 25 日)

10. 行吟的土地　乐音的意匠

——写在刘念教授新作《木卡姆音诗——中提琴第二无伴奏组曲》出版之际

音乐起源于乡土，传递出生活，表达着思想。中世纪的民间乐师背着维奥尔琴，从阿尔卑斯山走向北海，从莱茵河走到多瑙河，将日常提炼的有颜色、有滋味、有触感、有芬芳的声音，化作信手拈来的曲调，再把它们播撒到整个欧洲。在那个年代，音乐是一种活生生的味道，也是一种浓烈的信号，无需言说，自然久久停留在心头。

曾几何时，乐器登堂入室，音乐家也习惯于华轩燕寝了。好像儿童在上学后开始写字作文，便淡忘了幼时的牙牙学语；与人无法分割的乐曲成为可以印刷的作品，美则美矣，堂皇之中，却也失掉了纯直与简练（脱离了史诗和民歌的文学又何尝不是如此）。而作为西方现代文明侵入东方的代表，欧洲弦乐艺术似乎更少展现出她那来自泥土的湿润的生命，人们甚至不知道小提琴、中提琴

与胡琴有着共同的祖先，忘记了它们的种子都曾随着旅行者跋山涉水、风餐露宿，甚至沐浴过血与火，才进入西欧与东亚，在那里生根发芽，最后长成参天大树与浩瀚林莽。

刘念教授不仅仅是一位优秀的学院派弦乐艺术家，尽管作为中提琴演奏者，他早已拥有卓绝的技术能力与丰富的实践经验。近年来，他为自己心爱的乐器所写的一组又一组作品，提醒我们一个重要的事实：即使是这样一件高度经典化和精英化的乐器，其生命中最重要的成分，仍然是蕴含在乐音中的个体与乡土，仍然是一种独立而敏感、朴素而有力的话语。"我手写我口。"刘念像一个诗人那样小心而仔细地搜集着自己面对风景和传说时的感受，又像一个巧匠，把它们转化成音符和小节线，镶嵌在这些音诗的每一个细部。

摆在我们面前的这部新作《木卡姆音诗——中提琴第二无伴奏组曲》，充盈着这位从七宝楼阁走入林间地头的游吟者的一些思绪，用他自己的话来说：

> 一直有一种直击心灵的音乐在脑中环绕，世界多元化的艺术中都存在着"他"的影子。也许不知在表达什么，也不知他的历史

背景，然而，一旦听到"他"，每次都会震动到你的心。

　　木卡姆虽然是许多中国音乐家们都熟悉的传统音乐资源，也是被屡次引用、改编、润饰与宣传的符号，但大多流于烟花般的绚烂、工业化的程式或规训式的严刻。很少有人，以一种个体心灵的态度，去暗自地、寂静地寻找，在聆听这种音声时，那涌自当下的、刹那即逝的、但又持久难忘的感动，然后再一笔一笔地在空气中琢磨那些只属于他和他的乐器的呼吸之影。最后，我们获得了他给出的这五个瞬间，其中的流光溢彩、金粒玉屑固然可贵，但都比不上这位艺术家真诚地深入土地、回望过往时产生的思想。"我思故我在。"作为身处学院的音乐家，我们应该时常去想，那些通过艰苦努力和长期练习得到的技能，除了重复那种熟悉的音调之外，是否还可以用来形容饱含着复杂精神生活的瞬间，就像安徒生童话中的夜莺——它最终胜过准确无误的机器纺制品，因为它为之歌唱的对象并不止一个，而且每天都在变化着。

　　对于我们的演奏家和演唱家而言，刘念教授的尝试就更为可贵了。毕竟，作曲和演奏的区分

是很晚近的事，在某种程度上，也是不可想象的。从中世纪到 19 世纪，正是演奏成为了创作取之不竭的活水源泉，而只有表演，才能创造出面对观众与现实、唤起喜怒哀乐的乐声：那即使遭遇冷漠与破坏，依然会坚持下去、越来越清晰和响亮的歌声、号角声与琴声，甚至是有意义的噪声。演奏家不仅应该是乐音的发出者，也应该是它们的寻觅者、设计控制者和解释者。并且，我们确实需要更多更好的、为活在现在与未来的一个个普通人所能辨识和理解的"中国声音"，对于他们而言，中提琴（以及别的同类）将不再是一种外来的音声，而是可以像简体汉字那样熟悉而亲近，因为在我们的音乐家手中，这些乐器就像明洁的镜子，让我们从中看到了自己的姿势和形象。

（本文系为刘念《木卡姆音诗——中提琴第二无伴奏组曲》而作，上海教育出版社 2020 年出版）

11. 纪念金湘老师

我初识金湘老师,是在 2011 年上海音乐学院召开的"中国当代音乐作品和声论坛"上,当时作为特约记者采访了金老师,聆听了他对我国当代学院派作曲事业的看法和他自己的创作观,很受感动。金老师执着的精神在第一时间就打动了我,使我终生难忘。临别,金老师赠我他的音乐评论集和作品唱片,更使我感到前辈大师对晚辈后生的期许与激励。

之后,我仔细阅读了金老师的文集,为其中深邃的洞见和充沛的热情所深深打动;尤其是他早年不幸的经历和后来的奋发图强,真是"天行健,君子以自强不息"的古训的体现。由此,我再去审视金老师的作品,除了他独创性的技巧和个性化的风格外,又感受到了作曲家置于其中的纯净生命冲动和对生活的沧桑感悟。金老师之于我,成

为了一个活在当下、近在身边的传奇,在他的身后,是丰富多彩的历史画卷与在动荡激越的时代漩涡中始终屹立的人的心灵。

后来,承中国音乐学院作曲系王萃教授的好意,《音乐创作》编辑部约我写一篇有关金湘老师的创作与思想的文章;金老师本人也对这一委约表示认可。在搜集和阅读了有关金老师的作品、技法、创作观念和音乐思想的主要文论之后,我还想专门请教一下大师本人,尤其是就他十分重视的有关"中华乐派"的问题再听取他的想法。2012年秋,我趁去北京出差之际,在中国音乐学院和金老师做了一次长谈:除了就许多理论问题深入交换了意见之外,又对金老师的理想信念与坚定意志有了更为真切直观的体认。金老师严谨认真的态度也让我惭愧莫名:我将文章初稿写好后发给他指正后,他多次提出修改意见,甚至在凌晨4点还给我发来电子邮件! 这篇文章后来以"路漫漫其修远兮吾将上下而求索——金湘的音乐人生"为题发表在了《音乐创作》2013年第3期。我为能传播金老师作为一个热爱祖国的知识分子和艺术家的理想而略尽微力,感到无比高兴。

再后来,我和金老师也不时有信息往还。在紧张繁琐的工作闲暇,我经常会一遍一遍地聆听

他的作品（特别是《诗经五首》），细读他的文字（后来，他又赠我新出版的文集），犹如面对一束被静谧所包裹的火焰。他严肃又慈祥的面容，经常浮现在我的眼前；我也会遐想到他曾经被放逐的边疆的荒凉，想到让他饥饿、寒冷、绝望但却真正认识了人性与社会的环境，想到他如火的青春和那个一度纯白青绿的时代。金老师年轻时是个英俊而充满幻想的人，就像无数在这片土地上有过梦想的青年一样。这样，金老师于我，已经成为一个载入史册般的人了；尽管我想不到他有一天也会离开这个世界，从感觉上说，他好像是会一直活下去，一直写作、创作和思考。

金老师最后一次给我发短信，是在 2015 年 4 月 12 日，他鼓励我参加一次音乐评论比赛，我回信表示非常感谢。但后来由于太忙作罢。仅仅过了两个月，当我在国家大剧院看到歌剧《日出》的首演和演出结束后，颤巍巍地登上舞台、满头白发的金老师时，我也知道了这是他的最后一部作品——尽管这部歌剧的确充满了青年人才有的色彩感和张力。我在为作品感动的同时，心里蓦然生出了持久的哀伤与挥之不去的空虚。这也是我最后一次看见他本人，虽说是远远的。我怀着对他的敬爱，凝视他缓缓离开了这座方才还被音声

充满的舞台。

　　这年11月,中国音乐学院作曲系为已经疾笃的金老师举行了80岁生日的庆典和研讨会。大约,人们想以这种方式向即将离开的大师致敬;当然也希望出现奇迹,使他能再多看看这个世界。我怀着复杂而急切的心坐上了北去的列车,一路上的风景里似乎都有他的面容,列车飞快驰过长江、淮河、黄河,和无数不知名的山川河流,这些,都仿佛他的大大小小、各种体裁的作品,那里面,有他一生的斗争与足迹。

　　在会议上,我们通过远程视频看到了躺在病床上的金老师。他很平静地注视着这些为他而来的门生故旧。在听完大家对他的祝寿之辞后,他也说了话,语调很自然而平稳,竟然有一种如释重负的悠然。我记得他话里的最后一句是:

　　　　同志们要把工作搞上去!

　　这次会议后不久,我们听到了他去世的消息。虽然是意料之中,但却比突然到来还让人悲伤难过。这时,我的耳畔响起了他的这句话:“要把工作搞上去!”

　　这句再简单朴实不过的语言,却让人联想起

许多,上下数十年,纵横几万里。想起那个苦难深重而激情磅礴的中国,想起支撑起金老师的那种咬牙苦干的精神之所以产生的内因与外因,想起这种精神力量古老的源泉和就在昨天所焕发出的精彩。"要把工作搞上去!"那个时代尽管有许多错误,但却不应苛责,因为它毕竟被纯真的理想浸透过,而且有无数优秀的青年为它献身。我们应该将更美好的希望投向未来,就像金湘老师一贯所做的那样。

最后,我附上那次参加金老师 80 寿辰研讨会时急就的一首小诗,以表达我对这位伟大的音乐家和他的人格的深切敬意,同时感谢他对于我的成长所给予的可贵帮助与不灭影响。

附:

贺金湘教授八秩华诞

伶伦虽未到青冥,冉冉孤竹生剡溪。
弱冠抗言罹党锢,青春奉使戍西垂。
瀚海苦寒坠发肤,流沙如火利坚贞。
人情冷暖皆亲见,世态炎凉乃自知。
多士从来尽蹉跎,干城靡不历艰辛。
一旦故国风物改,八月新槎京华回。

寒灯夜夜照尺素,越甲铮铮吞吴钩。

长安间气久沉沦,邺下风流欲纵横。

收拾彩笔干气象,俯仰长啸惊群伦。

征圣述明敷典谟,原道属文辟夷氛。

经营古今幽微情,风骚中外月旦评。

海内弈棋颇纷繁,世上波澜总忧心。

宗匠面壁方剖玉,英雄伏枥犹卧薪。

日出光华熄爝火,月入轻云照太清。

池生春草尽苍翠,树发新花满眼明。

均天已奏传百代,应有雏凤继鸾鸣。

(本文原载于刘克兰、吕欣编《金湘纪念文集》,中国文联出版社,2018 年)

附:

小组曲里的大孩子们
—— 沈叶教授谈《给孩子们的小组曲》

　　按:杭州良渚国际(青少年)弦乐音乐节
是著名弦乐艺术家、上海音乐学院教授刘念
发起的极具影响力的古典音乐节。本着"音
乐的本质是分享与平等"的理念,这一专门
针对青少年的音乐节不断推出创新形式的
舞台艺术活动。在今年的音乐节上,小音乐
家们将会分享一首全新的、专为这一活动而
创作的室内乐作品,这就是在当代具有国际
影响力的著名中国作曲家、上海音乐学院沈
叶教授创作的《给孩子们的小组曲》。一位
职业作曲家为什么会为还未成熟的、非职业
的小弦乐艺术爱好者写作? 这部作品与沈
叶教授那些"事发乎沉思、意归于翰藻"的过
往创作有哪些不同? 作曲家希望通过这一
实践表达怎样的思想与理趣? 我们为此专

门采访了沈菓。

伍维曦：在杭州的余杭区,距离中华玉文化起源的良渚文化遗址很近的地方,每年夏季都会举行国际(青少年)弦乐音乐节,有极好的艺术品质和社会反响。由于参与者都是青少年儿童,除了教学固定的经典曲目外,也很需要专业作曲家为他们专门创作新作品。这次,大家对您即将在音乐节上亮相的新作都充满了期待。能否谈谈作品产生的缘起?

沈　菓：我想,这个作品的题材,与其说是我的创意,不如说是我们几个人之间的应和。最近也是凑巧,不同的朋友都和我谈起了为孩子写作的这个话题。作曲家是如何面对儿童,面对亲人的或者是面对艺术的小的共同圈子里面的活动,而不是仅仅作为一个表演艺术家在台上、在音乐厅的那种情况,那种更像家常的情况是什么样子的。还有,朋友之间是如何应和的,他们是如何通过音乐交换思想的。

伍维曦：您刚才讲的儿童与私密的性质,是一个很有趣的问题。我们知道,自中世纪以来,欧洲音乐文化的实践场合是在公众性空间。公共性的场合以外,在欧洲的文化中,音乐的意义是比较

难以生成的。一开始是教堂,再是宫廷,后来随着近代社会的成熟是歌剧院和音乐会。它追求一种公众性。某种意义上说,音乐是一种大家都来观瞻的纪念碑式的东西。在这个过程中,音乐作品也被视为艺术家的一种化身,犹如艺术家在广场上面向大众的宣讲。虽然欧洲也有 18 世纪宫廷室内乐和 19 世纪资产阶级家庭钢琴小品的传统。但总的来说,与古典中国的精英音乐文化相比,后者最重要的特点就在于其私人性。公共性的艺术在中国的传统文化中从未占有极高的位置。

沈 叶:是的,我认为这一点很重要。中西音乐传统,除了形态的差异外,文化心理的不同其实更值得关注。

伍维曦:还有一个很有意思的问题就是,关于儿童的题材,当然,这方面中国与欧洲又不一样。中国古代总的来说是缺乏专门为儿童而创作的艺术品,但是欧洲从中世纪开始就有一些神话和童话,到了 19 世纪,儿童的东西虽然表面上看起来比较蒙昧,但这样一种没有高度理性却具有隐喻的素材在 19 世纪的欧洲文艺(也就是资产阶级的文学艺术)中则占有了一个比较核心的地位。在音乐上面也是这样。包括德国这一时期的艺术家、作曲家对神话和童话这种超自然的东西的重

视,其实也有一种暗示,把那些大人的观众也作为儿童来加以启示,或者进行一种再教育。当然,可能是因为中国古代没有自己的史诗的传统,也没有太多的神话的传统。

沈　葉:对,这是比较少的。可能汉族加上各地区民族不同时期的艺术,就会多一点。

伍维曦:所以您刚才提到的我们为儿童的写作,但是同时又是一种比较私人性的写作,从某种意义上把这两种文化传统的一些要素进行了融合。

沈　葉:因为会想起来说有些东西虽然是来自于自己玩的乐趣,或者几个人、几个亲近的人玩的乐趣,但是在某种程度上,它也可以放在稍微大一点的公众场合。就好像舒曼的《童年情景》,既是一种追忆性的趣味之作,也可以在音乐会上公开演奏。再比如,丁善德先生的《到郊外去》,这么简单的曲子,但在公开演奏中,仍然给予钢琴家充分的表达空间。当时,刘念教授委托我写这首曲子的时候,我的灵感也来源于我二女儿。有一次,我的好朋友、作曲家、钢琴家高平,在深圳做一个讲座音乐会。音乐会最后还有观众当场出主题,几个音,然后请高平现场即兴演奏。高平选了一个主题"咪索哆西哆发"即兴演奏,妙极了。和

他自己俊逸妙曼的音乐风格不同，这个即兴演奏似乎来自俄罗斯白银时代，层叠、怅惘，也极美，想不到还有如此能耐。我二女儿那时候 8 岁，听之后，她突然问我：爸爸，这多好，你能不能也多写一点谐和的音？哈哈哈！还有一个事情是今年，歌唱家龚丽妮和钢琴家谢亚鸥与我聊新的音乐想法，提到巴赫的《音乐笔记》，为他儿子和妻子练习作的曲子，这些想法都启发了我。然后，我就开始构思现在即将完成的这首弦乐室内乐作品，一共是五首小曲，目前还有三首没有脱离开它的雏形最后定型，还在创作过程中。

伍维曦：能否谈一下已经完成的两首。

沈　葉：这两首已经给到刘念教授了，他说最近希望安排人视奏一下，这对于我下一步的创作来说是有些重要的信息。可能并不在于说一个大演奏家或者说一个成熟的演奏家能不能把这个东西处理得很完善，而是说是不是在表现趣味的时候要把所有的难度控制在一个恰当的程度，但又尽量不能因为难度的控制使作品的机趣打很大折扣。那么，有的地方，我是这么写了，也有几个备用方案，比方说，这个音型可以是这种形态或那种形态，慢一点，但是可能就会要求要有一点点跳动，又或者要有种语气，究竟哪一种呢？由于我自

己不是拉琴的，所以我们没有说像弹琴那样百分百的精确。所以我也很想听听刘念和几位弦乐专家的意见。

伍维曦：作品的编制及乐器的构成是如何的呢？

沈　叶：给弦乐四重奏或四个声部的小乐队。刘念教授自己也是一位优秀的作曲家，我最近对他的中提琴无伴奏组曲《木卡姆音诗》痴迷不已。故而，他、袁楚雯和我在音乐上很谈得来。我这组五个小曲，每首都不长，几十个小节，两三分钟，各有不同的音乐形象。比如第二首《节奏与速度》，这里面速度三次起落，有点俏皮。其实也有些传统的影响，比如锣鼓的节奏和小锣的滑音，似乎能听到。但若用锣鼓经，用个"金橄榄"节奏，就太动真格了，像与不像之间最好。

伍维曦：仿佛是一种意象化的处理。

沈　叶：是，这好像和一个俏皮的锣鼓有点儿关系。另外，曲子里头需要大家的默契，像游戏中的配合，我把一个节奏抛给你，你马上要接住，再传给下一个人，所以这段的节奏和速度里面就会有很多配合要练的。

伍维曦：也可以说具有一定的练习曲的性质。

沈　叶：有练习性。

伍维曦：这是为音乐节量身定做的一个作品，包含了很多的意图在里面。除了创作本身的立意以外，也有明确的"工具性"目的。

沈　叶：比如第三首《曲调与和音》，四个声部的音准很重要。和弦色彩在变，音只有准了，才有音乐效果。一个曲调，有时候交给这个声部，下次交给另一个声部，大家的语气要一致，气息是不是都通的？我想，给孩子的重奏，难度降低了，但它仍然富于交互，强调配合无间。最后一首《和弦与力度》，有很多和弦的处理。和弦不只有强的，也有轻的，各种力度。第一首《连奏与转接》，这曲专门处理连接，各人的句子怎么样能够连接起来。第四曲《断奏和拨弦》，琴弓演奏跳音和手指拨弦，大家都必须整齐。为什么会有这些想法呢？就是如果说你刚才说到练习性，其实呢，音乐性和练习性如果能够结合起来，那就很好玩了。因为有些音乐问题不是一个人的个人技巧，它是一个协作技巧。比方说，有的习琴者倾听的习惯不够，于是明明该是他收下来换别人出来的地方，他把戏给强了。然后，在乐队里面，我们也常看到后面谱台的琴手声音不敢出来的，弓子用一点点，和前面谱台不一样，然后整个群体声音就不统一。

伍维曦：一般就青少年儿童的弦乐或其他乐器的学习而言，老师给予他的教育和训练通常都是独奏者式的，较少让一个儿童进入乐队或者重奏的环境中。您的这个创意，确实在某种意义上来讲，对于我们弦乐的小朋友的学习来说，具有某种革新与超前的意味。

沈　叶：就是一个尝试而已，早有珠玉在前。我心里面会有一些案例，比如，巴托克写给孩子们的室内乐，写给孩子们的钢琴作品。我觉得这些文献是习琴者要进入一个更高的艺术阶段可以仰仗的阶梯。刘念和袁楚雯两位老师一开始和我说，随便写，可以写独奏曲，但当他们谈到了他们对于重奏作品、室内乐作品的一些偏好，正好和我的想法一拍而合，我们就决定还是写一组重奏曲，我很开心这个想法不是作曲家的"非如此不可"，我谮用贝多芬的话，不是作曲家一个人的主意，而是碰到演奏家朋友们正好也有这个想法，能够一起做。

伍维曦：之前的对话主要集中在两个问题上：一是关于创作的缘起，包括您自己的主观感受，以及如何看待中西音乐文化中的儿童性与私密性的话题。二是讨论了一些作品产生过程中的技术性问题，尤其是对形式的总体把握，以及如何

将练习性、工具性的要素和美学观念相结合。我想第三个问题，应该是关于您作为作曲家对这个作品的理解和定位。尽管这个作品也有一个为儿童而写作、由儿童来呈现的过程，但其实我们知道对于一个有经验的作曲家来说，他其实仍然是属于成人的。或者等这些首演它的儿童长大以后再回过头来看，他们大约会有一些很不同的体会。那么，如果设想，经过良渚弦乐音乐节的委约之后，这部新作有可能成为一个大家都非常喜欢的保留曲目，既有可能被儿童演绎，也有可能被成人演绎，甚至会有一些著名的四重奏组来演绎，将是一种怎样的景观呢？

沈　葉：我希望把它做好一些，能够做到这样当然是一种远景。但是目前来讲，我确实还要为此付出努力。

伍维曦：那么，我们的问题就集中在，假如说最后它仍然成为了一个成人的作品，您觉得在我们成人的这种室内性重奏的作品当中，这个作品有哪些特点？或者，对成年的演奏者来说，他们需要注意哪些，在理解这个作品时，与其他四重奏作品不一样的地方在哪里？

沈　葉：艺术家在进行创作的时候，总是回忆其前辈的经典之作。创作在某种意义上，是和

过去的大师进行着对话。有的时候,这个时空界限会被稍微打破,我们和贝多芬变成了同时代人。所以,我们经常说,不同艺术作品能够互相交谈,其实也就是这个意思。于是乎,艺术作品们构成了一个人群社会般的体系,这个体系使得我们对于任何一部作品的诠释,无论是用演奏(这是最最常见的),还是朗诵(甚至我们可以有文本对它的阐释和分析),都会在依托于这样一个艺术作品的网络体系。我觉得作为平常的爱好者,他们也能够理解到音乐不是孤立的,作曲家创作的时候并不是只想到了一个很具体的、现实生活中的声音,也不是仅仅一个民歌的曲调和这个曲子有点关系。创作者会想到很多。比如,诗歌要想到格律,想到音韵的技术;作曲要想到形式,想到很多演奏技术。形神俱备,才是一个正常的作品。在这个正常的作品里面,作曲家用文字语言能够去介绍的东西反而就变得少了。当然,在音乐文化还不是很发达的时期,或者在有的地方,我们的音乐工作者得去做很多的工作:用其他的艺术形式来解释音乐,来帮助听众理解。随着听众越来越熟悉各个音乐作品,大家会期待更高级的聆听乐趣。就像巴托克的第四弦乐四重奏,是写给职业演奏家的吧?但它也很适合青少年听众。因为它里面

每一个段落，有不一样的鲜明色彩、很不一样的乐趣。这种乐趣假如只单抽一个乐章，就不太好玩。有品味的聆听，是主动的、好奇的聆听。固然有的人可能从曲子里头听到民歌，有的人听到配合，有的人注意到里头的技术，还有的人注意到作品与作品之间的对话。但是所有的想象都根植在音乐里头。我上回听傅聪先生多年前接受采访，主持人问：傅聪先生，如果你弹一个当代作曲家的作品，你会更加着意他对你亲口说什么，还是你用像对待已故作曲家的作品一样去学习它？傅聪没有直接回答，傅聪说，我给你讲一个事情，德彪西的《牧神午后》在首演的时候，著名的指挥多雷（Gustave Doret）请他去听并且问说排练怎么样，你有什么意见吗？德彪西说，你永远不要问作曲家什么意见，所有的东西都在谱子里。傅聪的意思是说正是因为这样能够拥有无穷的版本，一个作品并不是在作曲家手里完成的，相反是作曲家做了一个重要的起始工作，而作品的意义又被后人不断地创造着。除了被演奏家呈现外，聆听者、研究者和凡是有能力去把握的人，他们还会用各种方式将作品的意义再加以发展。于是乎，这个东西就成为一个有无限可能的，与人们的情感和思想相联系的源头，作品的每一处细节都在这源

头之中。通过作品,最终实现了各种交谈与交流的可能。

伍维曦: 那么,所有东西都在谱子里面,我理解它的意思就是,并不是说用一个文本去限定某一个东西,而是说把这个东西作为一个来源,因为乐谱并不等于作品,作曲家对于作品的理解比我们看到的印刷出来的乐谱要复杂得多,乐谱是它的一个表现形式。一般来说,因为音乐学家比较关注的是音乐的意义问题,不管这个音乐是不是作品,有的音乐是作品化的,有的可能不是作品化的,关于它的意义,形式和意义之间的关系是一个比较复杂的问题。我个人觉得就作品式的音乐来说,作曲家来控制,因为作曲是一门关于控制的艺术。在控制这个作品的呈现时,它其实有显性的材料,也有隐形的材料。

沈　葉: 对,它在借助它和大家共享的音乐符号体系,它和演奏家和听众共享的这套东西。

伍维曦: 它的显性材料一般来说体现在形式方面,对音乐作品来说,它的显性材料一般是一种相对客观的东西,根据我们的技术的语言可以进行描述和分析的。那么,它的隐形材料呢,一个特点就是极其的复杂,极其的庞杂,而且是一种高度开放性的,可以说是对于内容的要求。比如,就这

个作品来说,我觉得很有意思的其实是,如果是一个儿童在面对作品的时候,他们的状态,不过这个可能我们没法去深究它。

沈　叶:我们可以猜想。

伍维曦:对,可以猜想。这个是一个可能音乐心理学有的问题,但如果一个成人的四重奏组演绎这个作品的时候,其实可能意味着他们需要把自己想像成儿童来参与到表演当中,就是说音乐家把自己想像成一种成年的音乐家以外的群体,那么其实我觉得这属于一个作品的隐形材料。尽管他所面对的乐谱符号和儿童并没有不同。这是对二度创作的一种要求。

沈　叶:确实,在面对写一个儿童作品的时候,我们不同的人、不同性格或者不同时代的作曲家,对何为儿童和怎么为儿童创作作品是不一样的。从我来讲,少儿的世界,少儿的视角,让我惊叹,惊奇。少儿不是未成年,儿童的想象力让成年人着迷。

伍维曦:是的。听您讲这个作品,我觉得它有一个非常具有哲理性的意图。因为它揭示了一种悖论性。如果我们把音乐作品和儿童并置起来看的话,这二者之间存在一种巨大的张力。儿童其实可以是很好的音乐家,但儿童本质上是排斥

作为音乐作品的音乐的。作品本身含有一种只有成人才能够理解的社会学意义的规训在里面。

沈　叶：这一点我非常同意。孩子时刻都想要把一个成型的确定的事物变成流动不羁的形式。他可以破它的形，可以不守它的规矩。当他完全不在乎或者没有意识这个高度人工化的世界的时候，他很自足。

（该访谈首发于"Jugend 优根文化"微信公众号 2023 年 6 月 11 日）

图书在版编目（CIP）数据

胡琵琶与乐以载道/伍维曦著. --上海:华东师范
大学出版社, 2023

ISBN 978-7-5760-4497-3

Ⅰ.①胡… Ⅱ.①伍… Ⅲ.①古典音乐—
音乐评论—西方国家 Ⅳ.①J609.5

中国国家版本馆 CIP 数据核字（2024）第 000478 号

华东师范大学出版社六点分社

企划人 倪为国

胡琵琶与乐以载道

著　　者　伍维曦
责任编辑　徐海晴
责任校对　王　旭
封面设计　姚　荣

出版发行　华东师范大学出版社
社　　址　上海市中山北路 3663 号　邮编　200062
网　　址　www. ecnupress. com. cn
电　　话　021 - 60821666　行政传真　021 - 62572105
客服电话　021 - 62865537
门市（邮购）电话　021 - 62869887
地　　址　上海市中山北路 3663 号华东师范大学校内先锋路口
网　　店　http://hdsdcbs. tmall. com

印 刷 者　上海盛隆印务有限公司
开　　本　787×1092　1/32
印　　张　7. 625
字　　数　100 千字
版　　次　2024 年 1 月第 1 版
印　　次　2024 年 1 月第 1 次
书　　号　ISBN 978-7-5760-4497-3
定　　价　68. 80 元

出 版 人　王　焰